○△□ 簡筆速寫

·············· Eriy 的 ··············

街頭寫生練習帳

Eriy 著

楓書坊

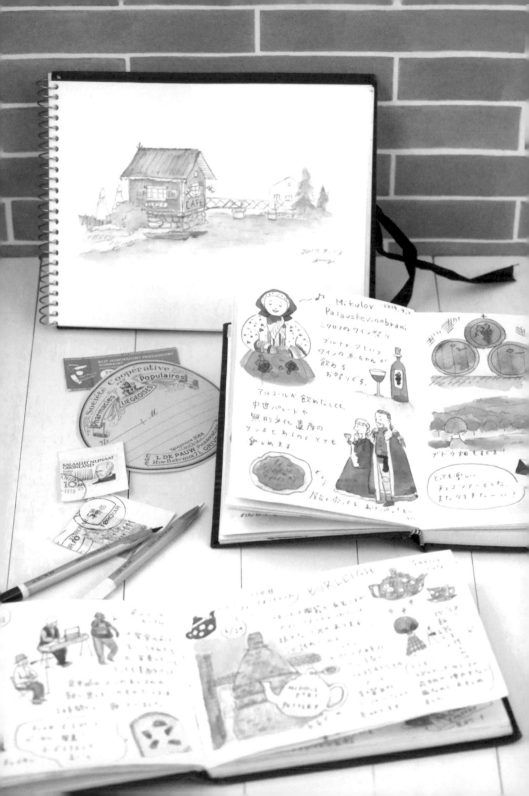

前言

相信大家到住家附近散步或是出門到稍遠的地方時，內心都曾因為看到美麗的風景、發現可愛的雜貨或是吃到美味的食物而感動。你是否想過試著將這個時刻畫在素描本或隨身筆記本上呢？

像拍照這種可以輕鬆地將感動保存下來的方法固然很好，但有時也會想要畫個圖，加上幾句話來留下回憶。

有些人會因為覺得自己不擅長畫畫，而遲遲無法踏出第一步。例如，速寫看起來好像快就能完成，但感覺很難、我很不會畫畫，不知道要怎麼畫才好……。

為了這些人，熱愛寫生的我將在本書介紹「任何人都能夠輕鬆愉快地寫生的訣竅」。

寫生最重要的不是「畫得好」而是「抓住整體的氛圍」。「總覺得這幅畫看起來畫得很像」才是重點。

就讓我們一起放輕鬆，愉快地開始寫生吧！這一定可以讓普通的散步、外出或是旅行變得更加有趣！

恋人の小径・おばけの大味

恋人の小径は、黄色くて かわいい
お花が たくさん！ アーミッシュ？の
おばあさん たちに 出会った。
おばけの森 は ピコが おどろおどろしい
感じの木 ばっかり。

LOBSTER
LUNCH TIME

ロブスター ランチ！
ロブは とかし バターを
かけて 食べるんだけど、
個人的には 塩とレモン
が オススメ。
大きいじゃがいもは 塩を たっぷり
かけるの。つけあわせの ニンジン？は ナゾの味

ロブスター ランチ！

ショートケーキ

デザートは いくつかの中から
選ぶことができて、私は ショートケーキを
オーダー。日本の ショートケーキとは 全然
違う！ パンと 甘ずっぱい イチゴジャム、
それから 甘さひかえめの クリームの シンプルな
デザート。

〜ベリー パイ

お店の おとなりの
おみやげ コーナーで
タコノマクラ Get！

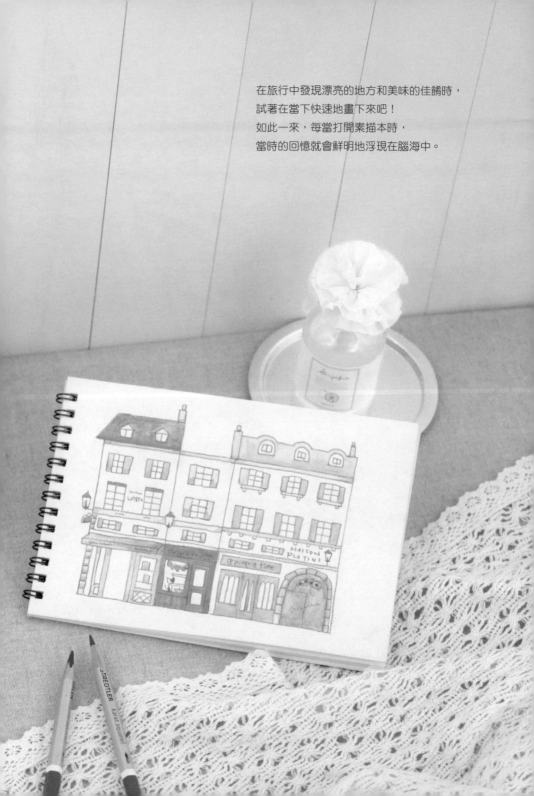

在旅行中發現漂亮的地方和美味的佳餚時，
試著在當下快速地畫下來吧！
如此一來，每當打開素描本時，
當時的回憶就會鮮明地浮現在腦海中。

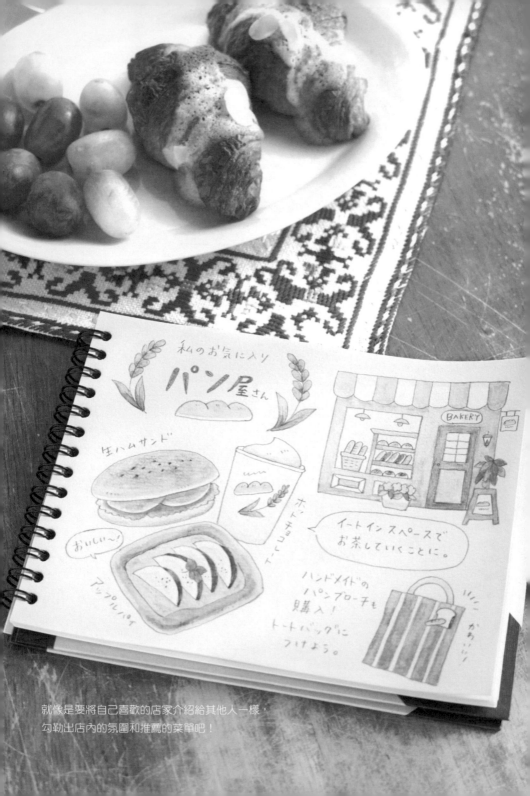

就像是要將自己喜歡的店家介紹給其他人一樣，
勾勒出店內的氛圍和推薦的菜單吧！

就連平時隨身攜帶的筆記本，
也可以用簡單的插畫來做可愛的變化！
可以用各種不同樣式的筆來增加變化。

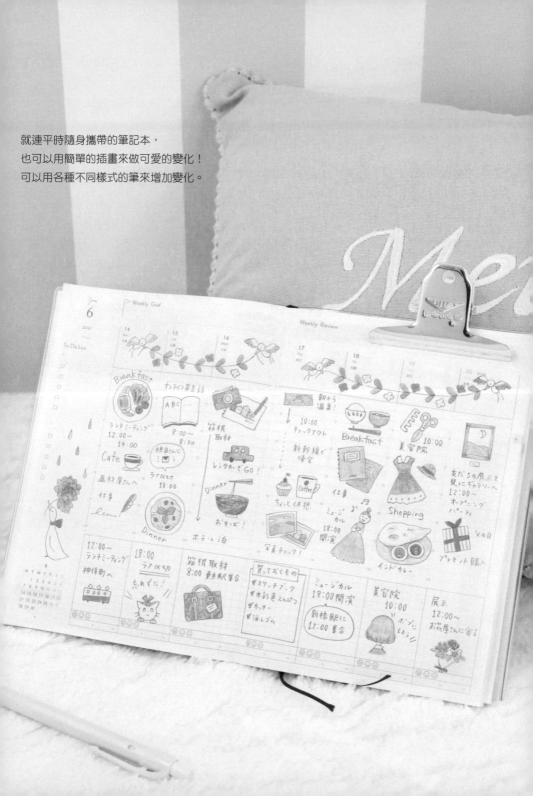

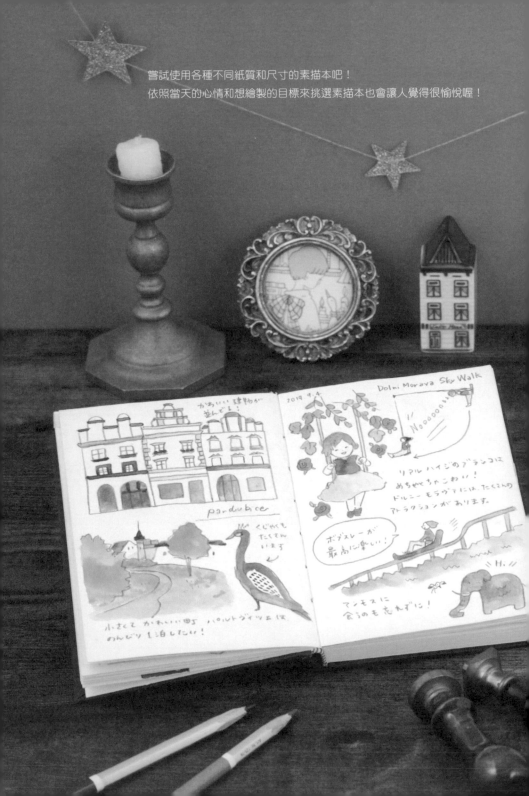

嘗試使用各種不同紙質和尺寸的素描本吧！
依照當天的心情和想繪製的目標來挑選素描本也會讓人覺得很愉悅喔！

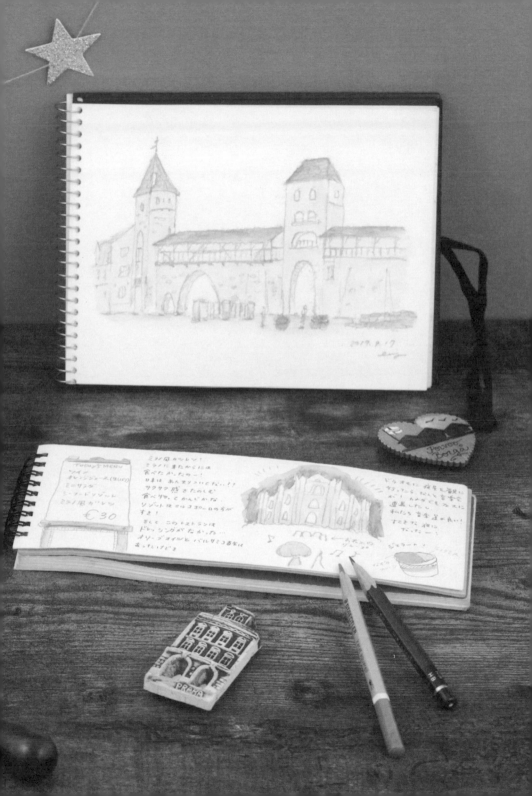

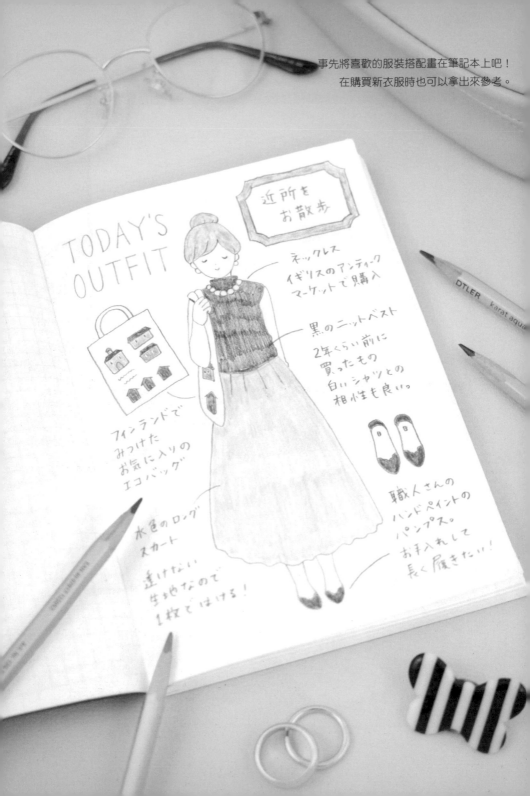

事先將喜歡的服裝搭配畫在筆記本上吧！
在購買新衣服時也可以拿出來參考。

就像是製作繪畫日記一樣，
推薦在繪製旅行寫生時將當下的心情畫下來。
無論是當場繪製或是回到飯店或家裡後，
一邊悠閒地回憶一邊畫，這都將會成為很棒的時刻。

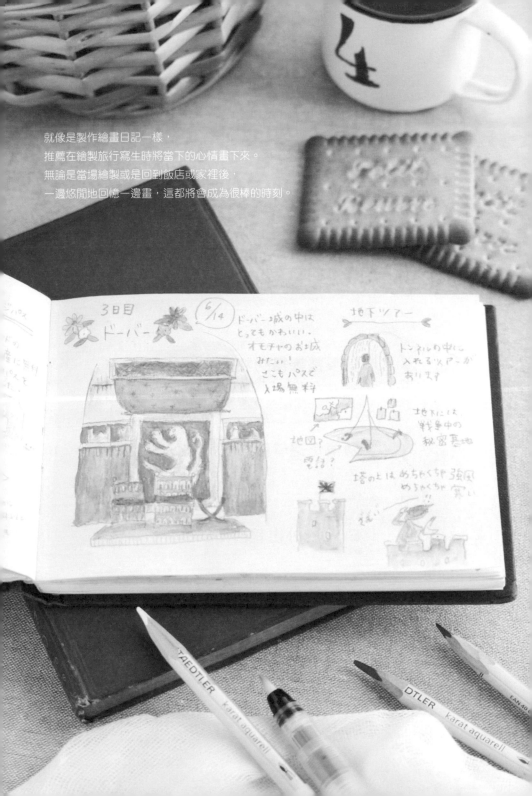

Contents

前言 ···················· 003
目錄 ···················· 012

Step **1** 基本的○△□ ·············· 023

Step **2** 繪製整幅畫的訣竅 ·············· 069

Step **3** 邊模仿邊學習 ·············· 107

Step **4** Eriy 的外出報告 ·············· 131

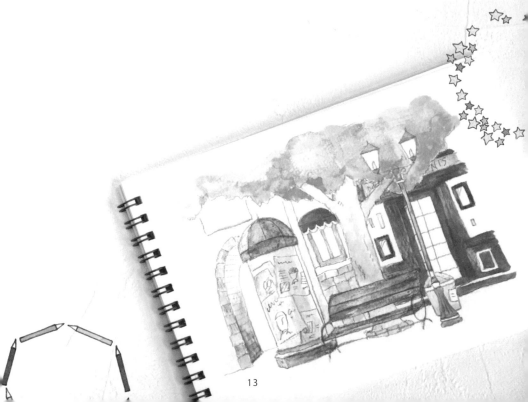

Column 1　在插畫上增添立體感！ ·································· 062

Column 2　試著為插畫塗上顏色！ ·································· 102

讓大家看看自己畫的寫生吧！
手機拍攝法＆ ·································· 140
Instagram 運用法

開始寫生之前

Eriy 流寫生插畫的祕訣在於用很短的時間快速地畫出漂亮的圖畫，
而不是如實地呈現出原本的模樣。
掌握本書介紹的「Eriy 流減法法則」訣竅，
一同開啟愉快的寫生生活吧！

 假設想要畫出下圖的街景

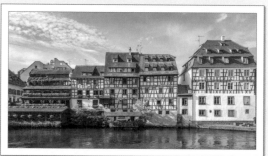

忠實地呈現細節 稍微省略

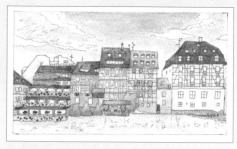

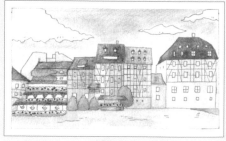

畫起來很花時間，
而且感覺很難畫得
很好⋯⋯。

感覺自己畫得出來，
而且神奇的是看起來
很像一回事！

跟著本書，任何人都可以輕鬆地畫出像上圖一樣，
保留當下氛圍的圖畫！

寫生時的穿著

在準備外出寫生時，穿著要注重「活動的方便性」！當然，這並不是說不能打扮得漂漂亮亮的，但畢竟在寫生時不會每次都會有桌子和椅子，而且有時也要蹲下來確認構圖。所以在選擇服裝時，不僅要考慮自己，也要顧慮到TPO（Time、Place、Occasion，時間、地點、場合）原則。

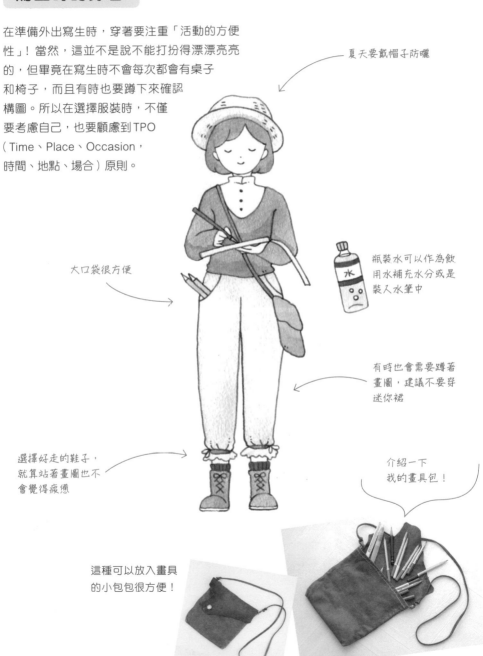

夏天要戴帽子防曬

大口袋很方便

瓶裝水可以作為飲用水補充水分或是裝入水筆中

有時也會需要蹲著畫圖，建議不要穿迷你裙

選擇好走的鞋子，就算站著畫圖也不會覺得疲憊

介紹一下我的畫具包！

這種可以放入畫具的小包包很方便！

寫生用具

① 選擇素描本的方法

基本上不管是哪一種素描本都可以！
根據素描的不同，紙質也會有差異，請多買幾本試試看畫起來的感覺和用起來的順手度。
希望各位可以找到適合自己的素描本！

紙張紋理的細緻度

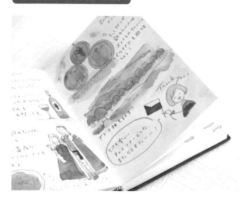

在過於粗糙的紙張上以鉛筆繪製插圖時，很容易使鉛筆的石墨脫落，導致在合上素材本時，鉛筆的粉末沾黏在另一頁上，進而破壞原本的插畫。因此，我建議使用細緻度介於中目到細面程度的紙張。

如果是買了喜歡的素描本但很擔心紋理的情況，還有一種方法是使用保護噴膠（固定劑）來避免沾黏。

紙張的厚度

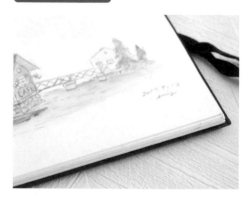

使用水彩顏料或水性色鉛筆等用具來進行著色時都必須用到水。因此，如果紙張太薄，可能會出現表面冒出孔洞，或是在乾燥後變形等情況，這都不是好的現象。建議介意完成度的人在選擇紙張時也要注意厚度。

尺寸和形狀

基本上是以隨身攜帶為前提，所以尺寸不要太大會比較方便。最近市面上也有販售正方形和長方形的橫向素描本，可以找找看有沒有適合的形狀，以突顯出自己想畫的內容。

將畫在正方形素描本上的圖畫上傳到 Instagram 時不需要剪裁，相較下會方便許多！

裝訂

這種裝訂方式的素描本在歐洲很常見，所以我在出國時一定會一次購買很多放著備用。

素描本也有各種不同的裝訂方式，例如，畫不好時可以直接撕掉丟棄的線圈裝訂、堅硬的封面和封底方便保存的精裝裝訂等。一開始就算不那麼講究裝訂也沒關係，但希望各位在習慣寫生後，也要考慮到保存的問題！

② 選擇鉛筆的方法

本書介紹的圖畫主要是以鉛筆來繪製。

當然，最好是使用喜歡的鉛筆來繪製，但筆芯有各種不同的硬度和深淺度，因此在購買時請務必參考以下的介紹。

即使是相同的圖案，根據使用的鉛筆硬度和深淺度，給人的印象也會有很大的差異。

※ 硬度會因製造商而異，範例是使用三菱鉛筆的 Hi-uni。

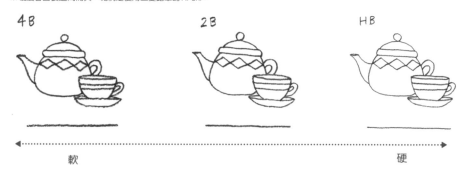

| 軟 | | 硬 |

此外，使用的鉛筆和收尾的方式也會影響圖畫給人的感覺。

以色鉛筆塗色

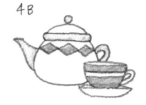

注意不要使用太軟的鉛筆，因為石墨脫落後會和色鉛筆混在一起。

以水溶解後塗色

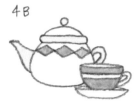

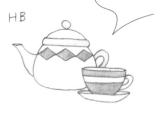

即使顏色混入石墨的黑色，只要能用水溶解，就不必太介意。

Point

如果只用色鉛筆上色，我會用HB的鉛筆，但若是用水彩來完成，則是會選用柔軟度介於中間的2B鉛筆。

※ 上色時是使用水性色鉛筆。

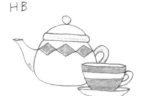

試試看用其他種類的筆來畫主線條

與鉛筆相同，即使是一樣的圖案，只要更換畫具，圖畫給人的感覺就會發生變化。
在熟悉鉛筆寫生後，也可以多方嘗試其他種類的畫具。

鉛筆	0.38原子筆	簽字筆 中字

色鉛筆	0.38彩色原子筆	彩色簽字筆 中字

給人一種圓潤可
愛的感覺！

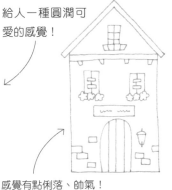

感覺有點俐落、帥氣！

圓潤感倍增！

只要改變簽字筆、彩色筆及色鉛筆的粗細和顏
色，就能為每個插圖增加變化，作品的世界觀也
會擴大，非常有趣。

③ 關於水性色鉛筆

本書介紹的圖畫在上色時使用的是水性色鉛筆，而不是顏料。
在家裡悠閒地上色時，大多都會使用60色等顏色較多的組合，
但外出寫生如果帶太多行李會影響行動，
因此請根據當天的心情、目的地和想畫的目標，隨身攜帶大約12種顏色即可。

舉例來說，我推薦以下這些顏色！

※ 這次使用的是施德樓的Karat aquarell（括弧內的是產品編號）。

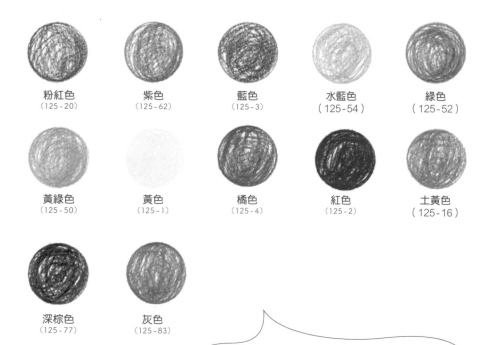

粉紅色
（125-20）

紫色
（125-62）

藍色
（125-3）

水藍色
（125-54）

綠色
（125-52）

黃綠色
（125-50）

黃色
（125-1）

橘色
（125-4）

紅色
（125-2）

土黃色
（125-16）

深棕色
（125-77）

灰色
（125-83）

只要平均選擇紅、藍、黃、綠這4種顏色，就可以
為各種圖案上色。此外，畫出來的感覺會根據色鉛
筆的種類（硬度和粗細）和色鉛筆的販售廠商而有
所不同，請試著找出自己喜歡的色鉛筆。

顧名思義，水性色鉛筆跟顏料一樣，在紙上塗抹顏色後，可以從上面用水浸溼、暈開。在本書中，會用「以水溶解」來形容這個過程。以水來溶解水性色鉛筆時，如果備有一枝水筆會非常方便。只要將水倒入把手的部分就能夠使用。

將水注入這裡後使用

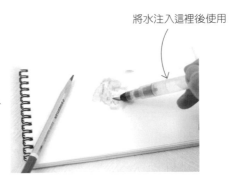

剛剛作為範例的顏色用水溶解後，顏色會變成以下的樣子。

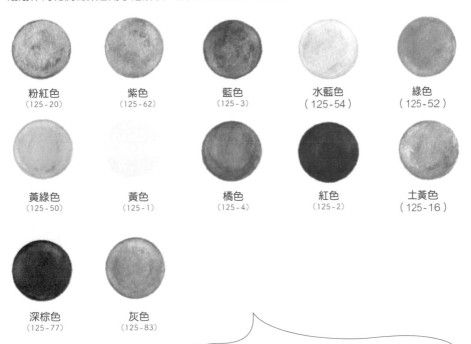

粉紅色
(125-20)

紫色
(125-62)

藍色
(125-3)

水藍色
(125-54)

綠色
(125-52)

黃綠色
(125-50)

黃色
(125-1)

橘色
(125-4)

紅色
(125-2)

土黃色
(125-16)

深棕色
(125-77)

灰色
(125-83)

只要有一隻水筆，就不用跟顏料一樣需要洗筆筒和調顏色的調色盤，當然也就不用煩惱還要做事後的清潔。此外，在溶解不同的顏色時，要先使用紙巾等將水筆擦拭乾淨。

附錄 以水性色鉛筆以外的工具來上色

在上色時，也推薦試著換其他著色工具來進行。
即便主線條都是用同一枝鉛筆畫出來的，根據上色工具的不同，
也會突顯出色彩深淺、氛圍的柔和度等個性。

這裡用這張插圖來實驗！

色鉛筆

水彩顏料

◉Eriy 推薦
能夠營造出溫暖、柔和的氛圍！

彩色墨水

簽字筆

原子筆

◉Eriy 推薦
鮮豔的顏色非常吸引人！

不同的主線條和著色用具的種類，可以表現出許多
組合！一邊思考自己畫出的插畫具有什麼樣的氛圍
和感覺，一邊摸索出最佳的組合吧！

基本的
○ △ □

難易度 ★☆☆

以前去國外旅行時看到的風景、在住家附近找到的時尚小店，
以及在日常生活中偶然讓人心動的雜貨和食物等。

就算不在意細節和難度也沒關係！
請嘗試利用「Eriy流減法法則」和基本的○△□形狀，
快速地畫出漂亮的圖畫。

讓我們一起在Step 1中學習「減法法則」的基礎知識，
並在可以順利畫出圖畫後，掌握畫出漂亮、簡單圖案的訣竅！

利用口

畫出漂亮的建築物大門

要說有什麼圖案會影響可愛建築物給人的印象，就不能不提到大門！只要組合多個口，就能輕鬆、可愛地勾勒出基本的大門形狀。

point 省略細節，留意左右是否對稱。

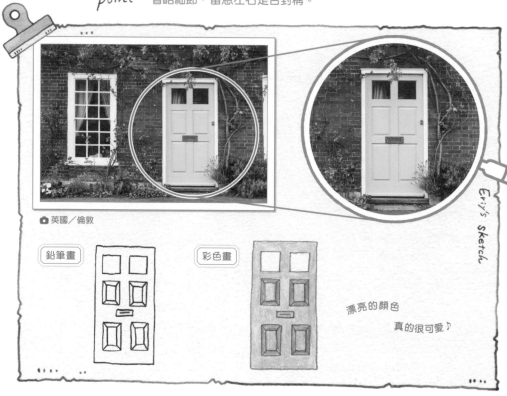

📷 英國／倫敦

鉛筆畫　　彩色畫

漂亮的顏色
真的很可愛♪

Eriy's sketch

稍微
變化一下

想表現出傳統日式建築的感覺時

只要在門的上、下方畫出有點歪歪扭扭的感覺，看起來就會像是老舊的木門。

突顯出大門的特色，看起來很有趣

如果在門的周圍加上小屋頂、室外燈或門前的小臺階等，即使是相同的大門，給人的印象也會有很大的不同。

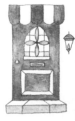

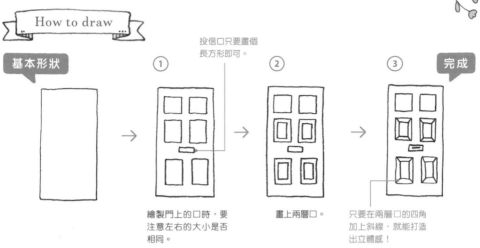

How to draw

基本形狀

① 投信口只要畫個長方形即可。

繪製門上的口時,要注意左右的大小是否相同。

② 畫上兩層口。

③ 完成

只要在兩層口的四角加上斜線,就能打造出立體感!

Let's try

Step 1 基本的 ○△□

25

利用 口

畫出可愛的建築物窗戶

在建築物中，要說有什麼可以展現出可愛感的圖案，答案一定會是窗戶！只要利用口，就能輕鬆畫出在旅行或散步時發現的可愛窗戶。

point 繪製時要注意左右是否對稱。

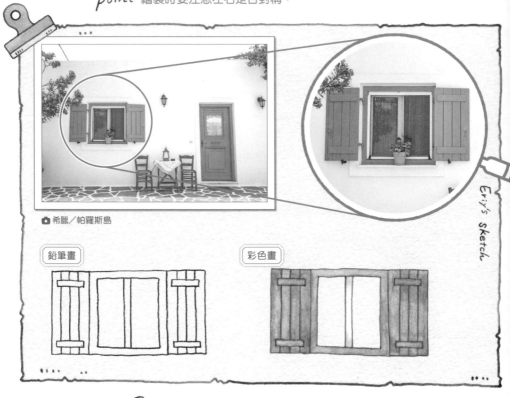

📷 希臘／帕羅斯島

鉛筆畫

彩色畫

Eriy's sketch

稍微 變化一下

改變窗戶的分割設計，呈現完全不同的感覺！

即使是相同的窗框，只要改變分割數，就能給人不同的印象。

試著畫出窗戶和窗框的裝飾

在窗戶的上、下方加上長方形或半圓形，瞬間就能營造出不同的感覺。

How to draw

基本形狀

繪製時要注意有
沒有畫在中間。

① → ② → ③

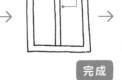

④ ⑤

完成

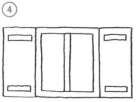

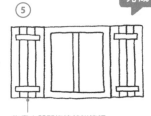

門上的長方形要畫在與窗戶玻璃同
樣高度的地方。

先畫中間那條線就能夠輕
鬆地取得三條線的平衡！

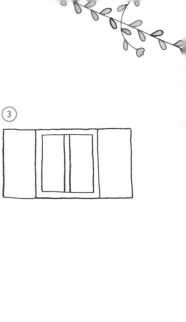

Step
1

基本的〇△□

Let's try

試著畫出窗簾，
上色後的顏色就
會增加

常見的窗簾

咖啡廳窗簾

只遮上緣的窗簾

上色之後可以添加與窗戶不同的顏色，看起來更多變！♪

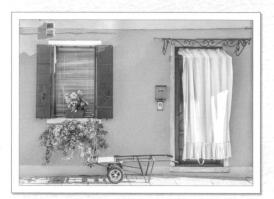

📷 義大利／布拉諾島

📷 越南／會安市

📷 德國

📷 德國／海德堡

試著畫出來了！

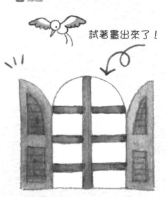

📷 義大利／洛迪

Let's try

Step
1

基本的○△□

利用 □

畫出漂亮的建築物

在學會畫大門和窗戶後,接下來請試著畫畫看可愛的建築物本身。一般都會覺得畫建築物很難,但其實只要善用「減法法則」,就能夠輕鬆地將當下的氛圍畫出來。

point 繪製時要考慮整體的空間配置,確保有地方可以畫之後要畫的圖案。

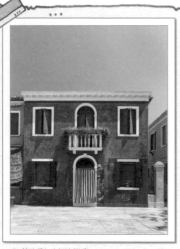

📷 義大利／布拉諾島

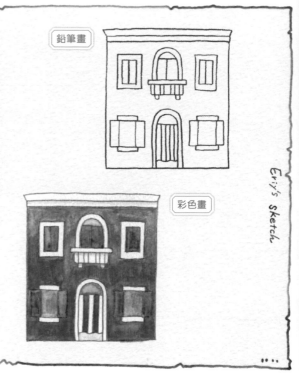

鉛筆畫

彩色畫

Evy's Sketch

稍微 變化一下

試著畫上多個建築物,勾勒出街道

只要畫出多個不同高度和寬度的建築物,例如一樓層或兩樓層建築等,就可以打造出夢幻的街道!

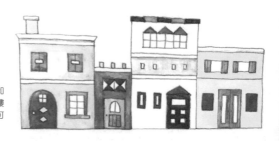

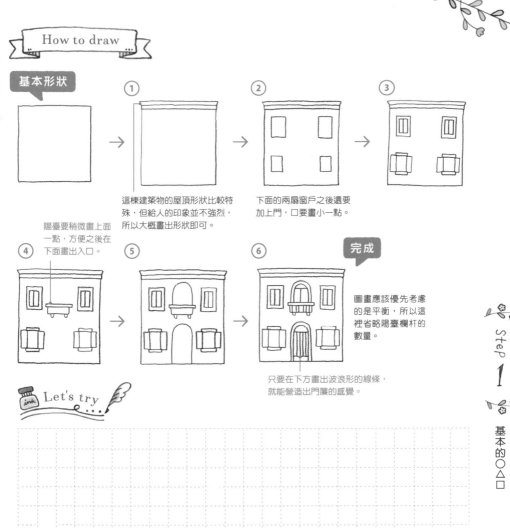

基本形狀

① 這棟建築物的屋頂形狀比較特殊，但給人的印象並不強烈，所以大概畫出形狀即可。

② 下面的兩扇窗戶之後還要加上門，口要畫小一點。

③

④ 陽臺要稍微畫上面一點，方便之後在下面畫出入口。

⑤

⑥ **完成**

圖畫應該優先考慮的是平衡，所以這裡省略陽臺欄杆的數量。

只要在下方畫出波浪形的線條，就能營造出門簾的感覺。

Let's try

Step 1

基本的〇△□

利用 口

畫出漂亮的書本

書本和書架是經常用來營造出復古感與童話感的圖案。書本不僅用口就能簡單繪製,而且色彩豐富,有助於讓圖畫看起來更可愛。

point 除了單純地一字排開,也可以畫立起來的樣子或是堆疊的模樣。

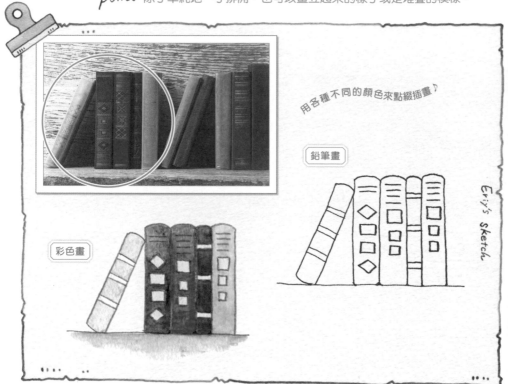

用各種不同的顏色來點綴插畫♪

鉛筆畫

彩色畫

Evy's Sketch

How to draw

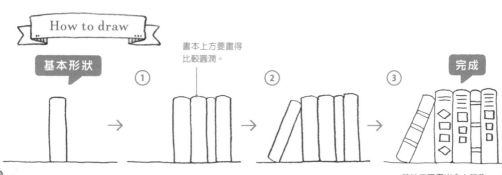

基本形狀

書本上方要畫得比較圓潤。

① ② ③ 完成

花紋只要畫出令人印象深刻的顯眼部分即可。

在繪製書背的另一側（紙的部分）時，兩端與書背相反，要往內凹

在描繪書本的內容時，可以不用寫上文字，只要畫上線條和符號即可

cun lu	看起來像手寫文字
• • • • •	看起來像印刷文字
▢	看起來有圖畫或照片

在左方和下方加上平行四邊形，就能打造出立體感！

平行四邊形

想讓一疊書看起來有立體感時，只要讓書本朝向不同的方向就行了

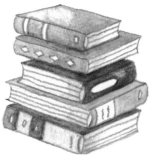

從最上面的書依序往下畫。

33

利用 口

畫出時髦的手提箱

以旅行為主題的圖案中,手提箱相當受歡迎。相信大家都很憧憬復古的設計,而一個手提箱就能夠在瞬間創造出童話般的世界。

point 繪製時要留意左右對稱和尺寸大小。

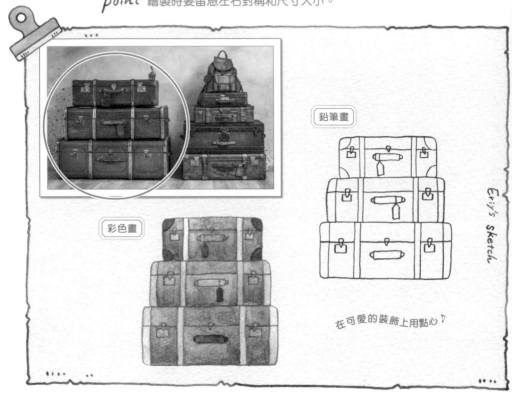

鉛筆畫

彩色畫

Eriy's Sketch

在可愛的裝飾上用點心♪

稍微 變化一下

從另一個角度繪製手提箱,也能輕輕鬆鬆地畫得很可愛!

像右圖這樣稍微加點角度,展現出立體感的話,插圖看起來會更專業。

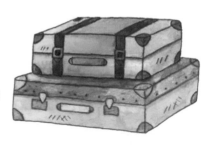

基本形狀

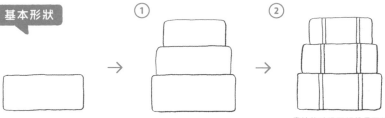

① ②

畫線的時候要想像是要將
長方形分成3等分。

③ ④ ⑤ 完成

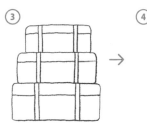 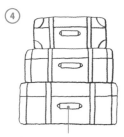 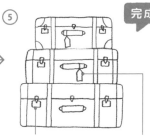

在口上方三分之一處畫上
作為蓋子的線條。

手把以一個長方形和兩個半
圓形來呈現。 ▭ + ◠

只要組合▽和口，
看起來就會很像金
屬扣！

想更講究一點
的話可以畫上
行李吊牌，增
添可愛感。

Step
1
基本的○△□

Let's try

35

利用 △

畫出有三角形屋頂的房子

如果除了方形建築外，還能畫出三角屋頂的房子，街道看起來會更多變。讓我們一起來畫畫看歐洲可愛的房子吧！

point 從上依序往下繪製，更容易抓到整個建築物的平衡。

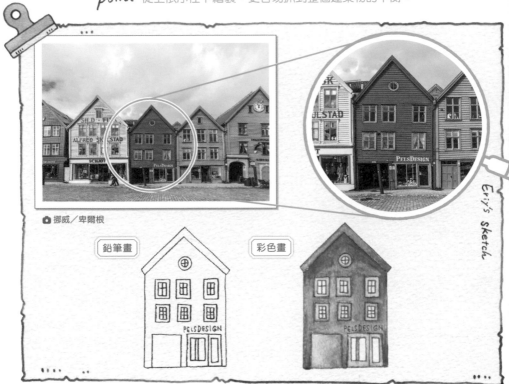

📷 挪威／卑爾根

鉛筆畫　　　彩色畫

Eriy's Sketch

稍微 變化一下

試著在三角屋頂上花點心思

雖說都叫做三角屋頂，但其實有各種不同的形狀。只要以不同的方式組合形狀，街道就會搖身一變，看起來更為漂亮、迷人。

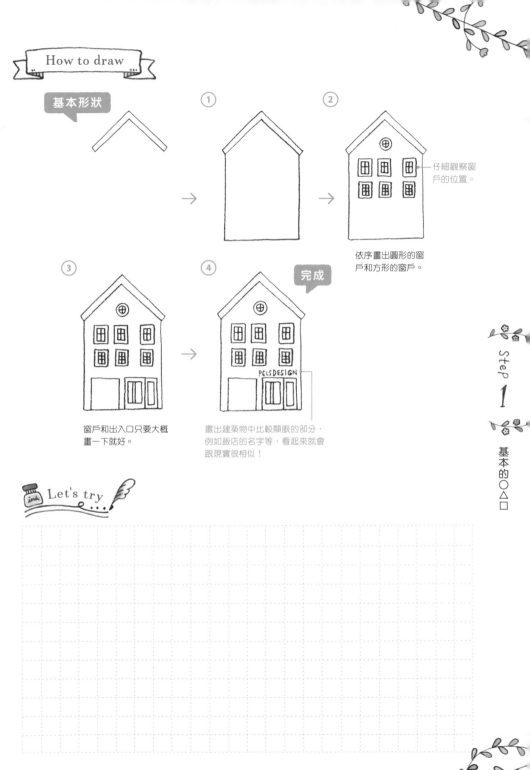

How to draw

基本形狀

① → ② 仔細觀察窗戶的位置。

依序畫出圓形的窗戶和方形的窗戶。

③ 窗戶和出入口只要大概畫一下就好。

④ **完成**

PELS DESIGN

畫出建築物中比較顯眼的部分，例如飯店的名字等，看起來就會跟現實很相似！

Let's try

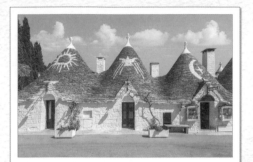

📷 義大利／阿爾貝羅貝洛

📷 德國

試著畫出來了！

📷 德國／韋爾尼格羅德

📷 德國／科隆

📷 捷克／布拉格

Let's try

利用 △

畫出可愛的樹木

在描繪街道和風景時，樹木是不可欠缺的要素。跟之前介紹的畫法有點不同，這裡是以△當作參考線來繪製，如此就能夠畫出形狀漂亮的樹木。

point 在不畫出一片一片葉子的情況下，呈現出樹葉茂密的模樣。

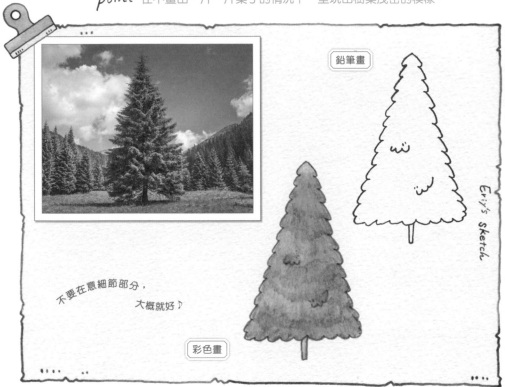

鉛筆畫

Eriy's sketch

不要在意細節部分，
大概就好♪

彩色畫

How to draw

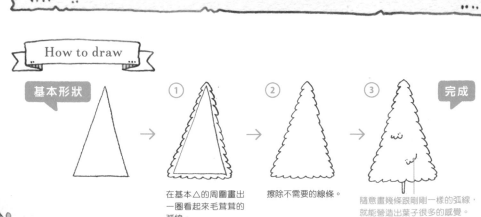

基本形狀 → ① → ② → ③ → 完成

在基本△的周圍畫出一圈看起來毛茸茸的弧線。

擦除不需要的線條。

隨意畫幾條跟剛剛一樣的弧線，就能營造出葉子很多的感覺。

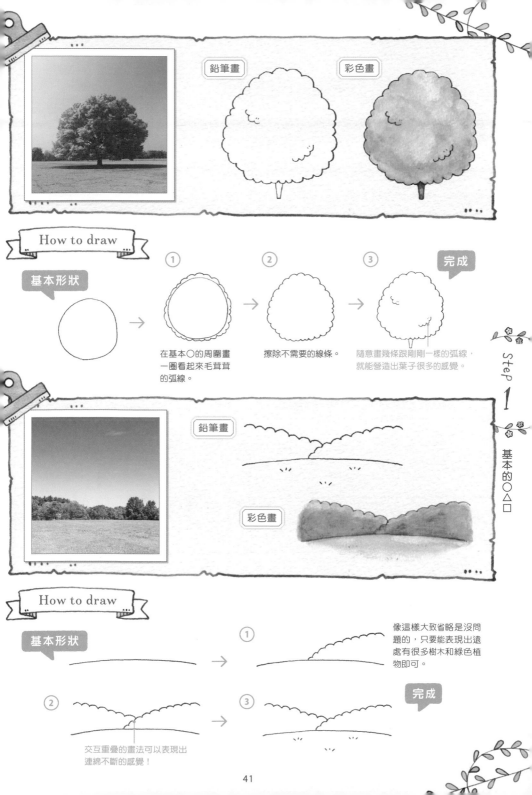

鉛筆畫　彩色畫

How to draw

基本形狀

①
在基本○的周圍畫一圈看起來毛茸茸的弧線。

②
擦除不需要的線條。

③
完成

隨意畫幾條跟剛剛一樣的弧線，就能營造出葉子很多的感覺。

鉛筆畫

彩色畫

How to draw

基本形狀

①
像這樣大致省略是沒問題的，只要能表現出遠處有很多樹木和綠色植物即可。

②
交互重疊的畫法可以表現出連綿不斷的感覺！

③
完成

41

利用 △

畫出裝飾用的拉旗

只要畫個拉旗當作圖畫的亮點，就能為整幅畫增添愉悅的氛圍，是一種很好用的圖案。讓我們一起試著畫出快樂的回憶吧！

point 繪製時盡可能地要畫出相同的圖案和尺寸，使旗子整齊地排列。

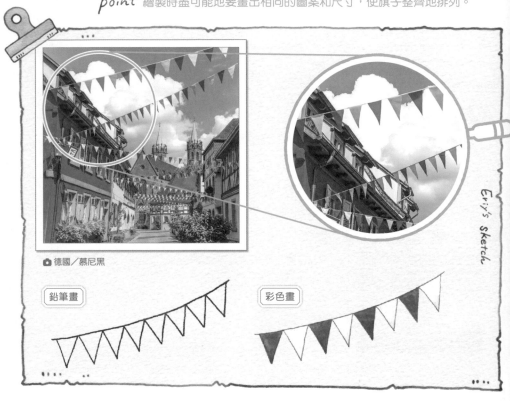

📷 德國／慕尼黑

Eriy's Sketch

鉛筆畫

彩色畫

How to draw

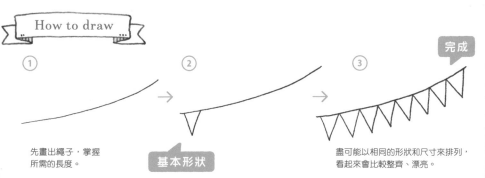

完成

① 先畫出繩子，掌握所需的長度。

②
基本形狀

③ 盡可能以相同的形狀和尺寸來排列，看起來會比較整齊、漂亮。

除了△以外，以其他不同的形狀來呈現也沒問題

嘗試各種不同的形狀，像是□或是類似緞帶的形狀等。

在拉旗上增添花紋

例如圓點、條紋或混合各種花紋等，可以盡情地展現出變化！

稍微在文字或國旗等細節上花點心思，看起來會更厲害♪

除了花紋外，也很推薦試著加入訊息類的內容！

利用 ○

畫出圓頂型和拱形（半圓）

○很難畫得漂亮，但如果是半圓形，畫起來就會比較容易。半圓形是一種在我們的生活中很常出現的形狀，一起來練習怎麼畫吧！

point 小心不要把線畫得太歪。

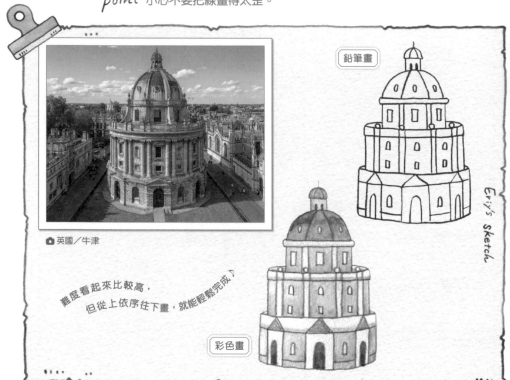

📷 英國／牛津

鉛筆畫

Eriy's Sketch

難度看起來比較高，但從上依序往下畫，就能輕鬆完成。

彩色畫

How to draw

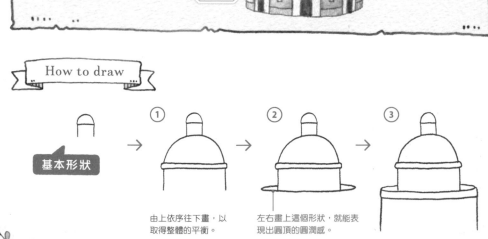

基本形狀

①　由上依序往下畫，以取得整體的平衡。

②　左右畫上這個形狀，就能表現出圓頂的圓潤感。

③

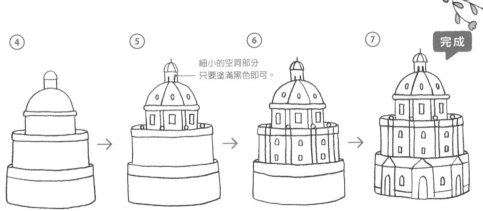

④ → ⑤ → ⑥ → ⑦ 完成

細小的空洞部分
只要塗滿黑色即可。

從上依序畫出窗戶、柱子
等顯眼的部分。

正中間區塊的細柱子可以省略
細節。

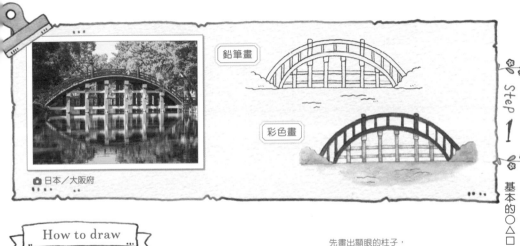

鉛筆畫

彩色畫

📷 日本／大阪府

Step 1

基本的 ○△□

How to draw

基本形狀

→

① 先畫出顯眼的柱子，
之後就會好畫很多！

對橋梁來說，重要的是欄杆柱子的平
衡，所以省略柱子的數量也沒關係。

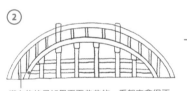

②

橫向的柱子如果歪歪曲曲的，看起來會很不
穩固，繪製時要留意盡可能地畫出直線！

→

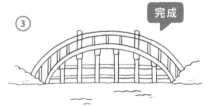

③ 完成

描繪出左右兩側的樹木和河水後即完成！

45

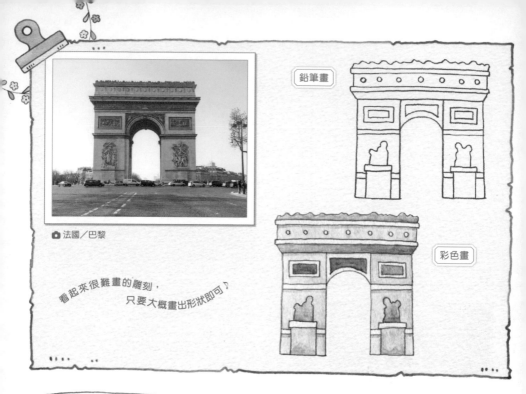

📷 法國／巴黎

鉛筆畫

彩色畫

看起來很難畫的雕刻，
只要大概畫出形狀即可♪

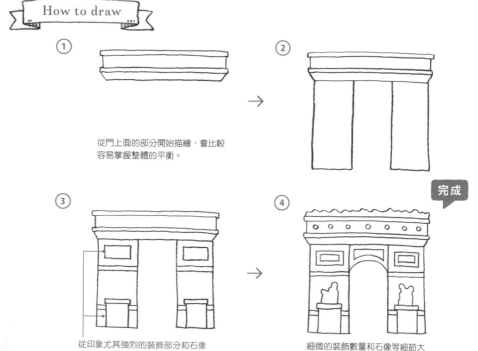

How to draw

① →

從門上面的部分開始描繪，會比較
容易掌握整體的平衡。

②

③ →

從印象尤其強烈的裝飾部分和石像
的底座開始繪製。

④

完成

細微的裝飾數量和石像等細節大
概畫一畫即可。

其他想要畫畫看的圓頂型和拱形

📷 義大利／科莫

📷 義大利／羅馬

Let's try

利用 ◯

畫出形狀可愛的水果

大部分的水果都是由比較簡單的形狀所構成，只要記得幾個圖案，就能快速地畫出來。

point 尋找適合自己，簡單就能取得平衡的畫法。

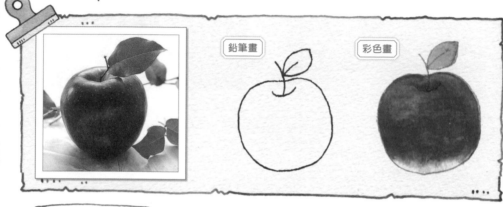

鉛筆畫　彩色畫

How to draw

基本形狀　①　②　③　完成

 → → →

果臍的部分只要畫一個半圓形即可。

畫上葉子看起來會更可愛。

稍微 變化一下

畫出好幾顆堆疊的樣子，呈現出滿滿一籃的感覺

在容器上畫出好幾顆堆疊的蘋果，看起來就像是裝有很多顆的樣子，在視覺上會顯得可愛許多。

鉛筆畫　彩色畫

How to draw

基本形狀

○ → ① ○○○○ → ② ▽ → ③ 完成

決定最上排的○數量後
再開始畫（顆數可依照
自己的喜好調整）。

往下畫的時候，逐步
減少○的數量，使整
體呈現▽的形狀。

鉛筆畫　★　彩色畫　★

How to draw

① ★ → ② ★ 完成

在下方畫出點點，就
能表現出橘子表面坑
坑洞洞的感覺。

基本形狀 ↗ 果臍的部分只要畫個★即可。

完成

① → ② → ③

一開始先畫十字，之後
就會好畫很多！

接著再畫上傾斜
的十字。

利用 ○

畫出可愛迷人的食物

以下要介紹的是利用○來描繪的食物，這是在可愛的插圖中一定會出現的圖案。
組合○和半圓形可以畫出更多類型的食物！

point 學習呈現出些許立體效果的技巧。

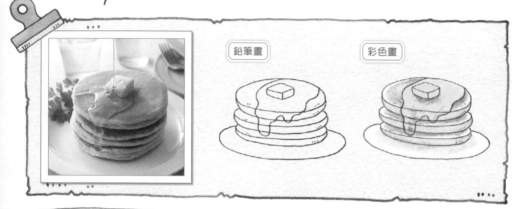

鉛筆畫　　　　彩色畫

How to draw

基本形狀　　①　　　　②　　　　　③　　　完成

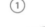

在下面畫出如①般的橢圓形，
但不用排列得太整齊。

最後畫上奶油、蜂蜜和盤子。

稍微 變化一下

裝飾可以無極限地
提高可愛感！

畫上水果和鮮奶油等裝飾，
就能為插畫增添色彩！

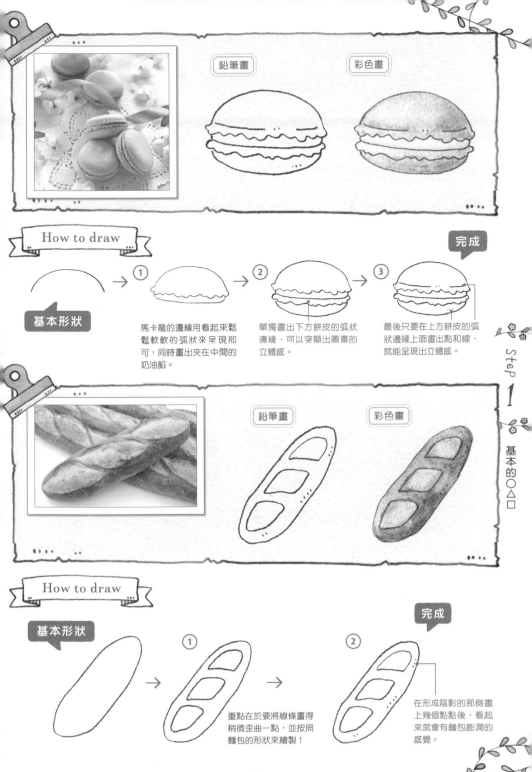

鉛筆畫　彩色畫

How to draw

基本形狀

完成

① 馬卡龍的邊緣用看起來鬆鬆軟軟的弧狀來呈現即可，同時畫出夾在中間的奶油餡。

② 單獨畫出下方餅皮的弧狀邊緣，可以突顯出圖畫的立體感。

③ 最後只要在上方餅皮的弧狀邊緣上面畫出點和線，就能呈現出立體感。

鉛筆畫　彩色畫

How to draw

基本形狀

完成

① 重點在於要將線條畫得稍微歪曲一點，並按照麵包的形狀來繪製！

② 在形成陰影的那側畫上幾個點點後，看起來就會有麵包膨潤的感覺。

Step 1 基本的○△□

51

利用 ○△□ + α

描繪可愛的花朵和葉子

儘管「花朵」和「葉子」不能單純用○△□來完成,但只要能夠順利畫出來,就可以活用於圖畫中。無論室內還是室外都會出現「花朵」和「葉子」,所以光是將這兩種圖案添加在插圖中,就能增添色彩,讓圖畫看起來更美麗!

point 大膽省略花朵和葉子的數量。

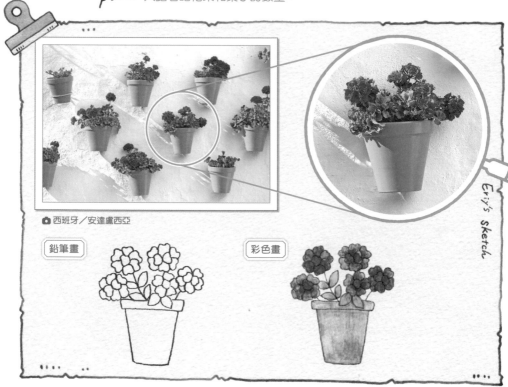

📷 西班牙/安達盧西亞

鉛筆畫

彩色畫

Eriy's Sketch

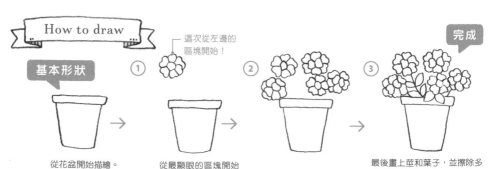

How to draw

完成

基本形狀

這次從左邊的區塊開始!

① ② ③

從花盆開始描繪。

從最顯眼的區塊開始描繪。

最後畫上莖和葉子,並擦除多餘的線條。

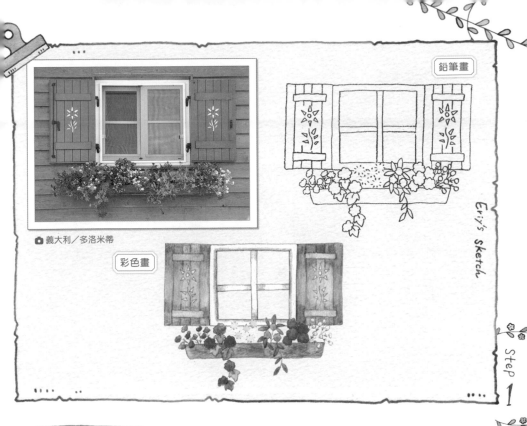

📷 義大利／多洛米蒂

鉛筆畫

Eri's Sketch

彩色畫

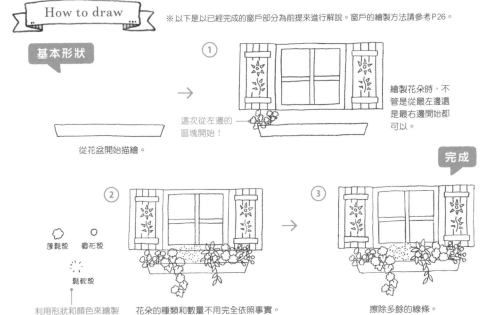

How to draw

※以下是以已經完成的窗戶部分為前提來進行解說。窗戶的繪製方法請參考P26。

基本形狀

→

① 這次從左邊的 區塊開始!

從花盆開始描繪。

繪製花朵時,不管是從最左邊還是最右邊開始都可以。

完成

鬆鬆貌　圓形貌

鬆軟貌

利用形狀和顏色來繪製花朵呈現出的氛圍。

② →

花朵的種類和數量不用完全依照事實。

③

擦除多餘的線條。

53

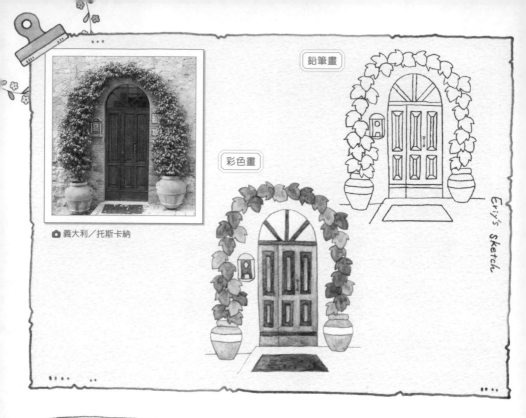

鉛筆畫

彩色畫

📷 義大利／托斯卡納

Eriy's Sketch

※以下是以已經完成的大門部分為前提來進行解說。大門的繪製方法請參考 P24。

基本形狀

葉子以從大門的最高處往下
延伸出的感覺來描繪，會比
較容易上手。

①

②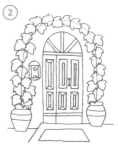

配合大門和花盆的位置，
畫出淡淡的拱形參考線。

→

③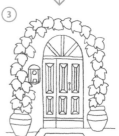

擦除參考線和多餘
的線條。

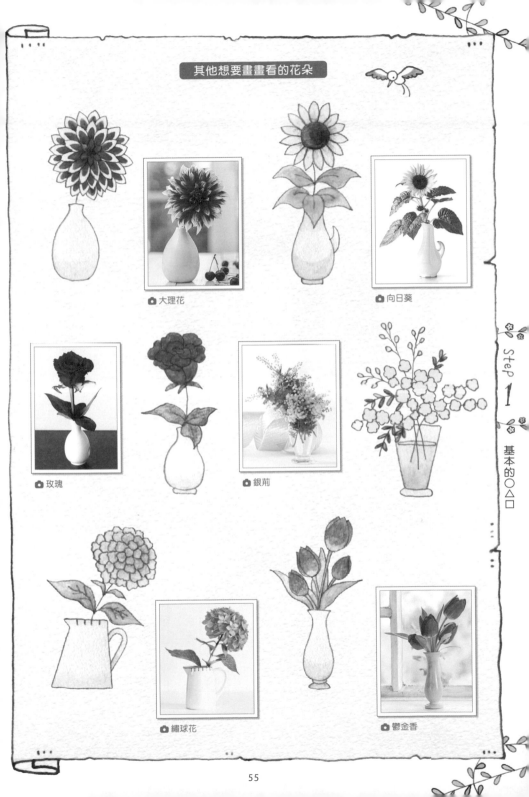

其他想要畫畫看的花朵

📷 大理花

📷 向日葵

📷 玫瑰

📷 銀荊

📷 繡球花

📷 鬱金香

利用○△□＋α

※＋α：在本書的意思是「於既有的技巧上，附加其他的技巧」。

畫出漂亮的雜貨

另一種不能單純用○△□來完成，但只要能夠順利畫出來，就能活用於圖畫中的圖案是「雜貨」。以下介紹一些非常推薦用來增添可愛感的雜貨。

point 不要覺得只是單純的寫生，繪圖時要預設自己之後會進行上色。

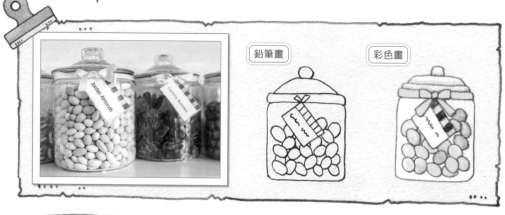

鉛筆畫　　彩色畫

How to draw

基本形狀

① → ② → ③

要先畫出比瓶中的內容物更顯眼的標籤。

④ → ⑤ → ⑥　　**完成**

從左下或右下比較容易下手的部分開始描繪。

內容物的數量可依照喜好增減。

最後畫上標籤的花樣。

鉛筆畫	彩色畫

How to draw

基本形狀

①

事先決定好刀叉的位置，並畫出淡淡的參考線，方便後續的繪製。

②

完成

③

擦除參考線和多餘的線條。

④

在盤子的內側加上線條，呈現出立體感。

⑤

最後畫上盤子的花樣。

稍微 **變化一下**

在標籤和蓋子上花點心思！

即使是相同形狀的瓶子，只要加點巧思，也可以化身為果醬瓶或紅茶罐等。

試著改變瓶中的內容物

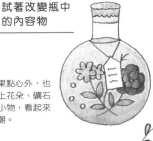

除了糖果點心外，也可以畫上花朵、礦石等流行小物，看起來會更新潮。

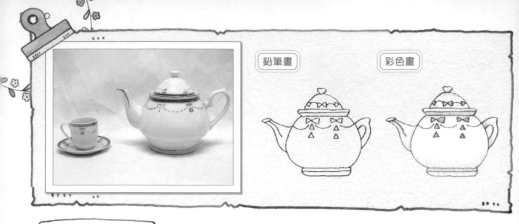

鉛筆畫　　彩色畫

How to draw

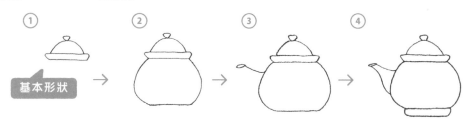

① 基本形狀

②

③ 在蓋子稍微往下的位置畫上茶壺嘴，並畫一條與茶壺本身連接的線。

④

⑤

⑥ 完成

可以大膽地省略花紋。

稍微 變化一下

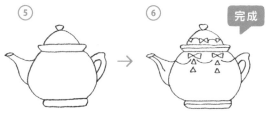

花紋會改變氛圍！

即使是相同形狀的茶壺，只要改變顏色和花紋，就會營造出完全不同的氛圍。

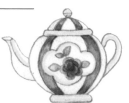

也可以在高度上做一些變化

即使只有高度不同，也會產生出不一樣的感覺，請務必嘗試看看！想要畫很多花紋時，也可以試著改變茶壺的高度！

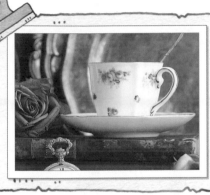

鉛筆畫

彩色畫

How to draw

①

基本形狀

畫茶杯時,要留意尺寸大概是茶杯碟的三分之一至四分之一。

②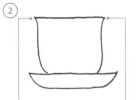

茶杯上緣部分要稍微往左右側打開。

③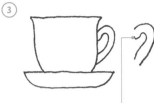

把手的部分往內側突出,看起來會更貼近實物。

④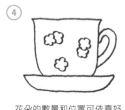

花朵的數量和位置可依喜好調整。

⑤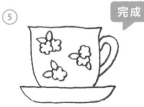

完成

試著畫出多個疊在一起的茶杯

畫好最下面的茶杯後,再依序往上增添其他茶杯,會比較好掌握圖畫的平衡。

茶杯碟的畫法會影響呈現的視角!

上圖畫的是從旁邊觀看茶杯碟的樣子,所以才會將茶杯碟畫成橢圓形。如果想畫出從上面俯瞰時呈現的樣子,就在底部加一個橢圓形!

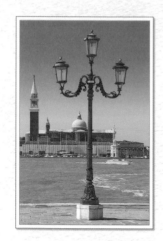

Let's try

Step

1

基本的○△□

在插畫上增添立體感！

「想要畫出有立體感的插圖，但感覺很難……」相信許多人的內心都會有這樣的想法。不過，在 Eriy 流寫生插畫中，只要畫到「看起來有立體感」的程度即可。因此，請務必拋開自己不擅長畫圖的想法，一起學習寫生的技巧！

① 器皿的立體感　難易度　★☆☆

| 圓形器皿 |

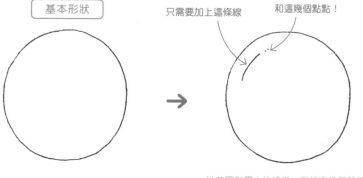

基本形狀

只需要加上這條線

和這幾個點點！

沿著圓形畫上的線條，看起來像是盤子上的凹痕或光線的反射。

在盤子上畫出盛裝的食物後，就完成了一盤美味的午餐♪

方形器皿和托盤

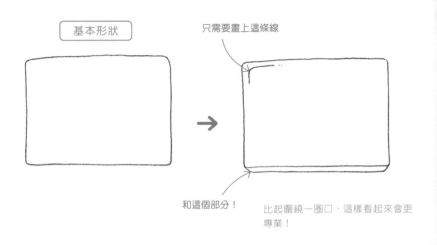

基本形狀

只需要畫上這條線

和這個部分！

比起圍繞一圈□，這樣看起來會更專業！

無論是喜歡的咖啡廳午餐套餐，還是旅行時的飛機餐等，都能夠順利地畫出來。

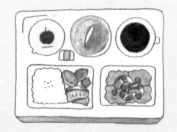

追加技巧

在下方添加的部分畫上斜線，就能創造出陰影的效果，如果覺得圖畫好像還少了點什麼或是沒有立體感時，請務必試試看這個方法。

② 畫出質感的方法 難易度 ★★☆

只要在畫好的插畫添加簡單的符號或形狀，就可以增加圖畫的質感。
以下會介紹幾個例子，請各位務必試試看。

菠蘿麵包

 ＋ ＝

呈現出
圓潤和鬆軟感！

坐墊

 ＋

在四個角落加上這
個符號，看起來就
會有種裡面塞滿棉
花的感覺！

地圖

 ＋ ＝

可以表現出
紙張的老舊感！

繪畫

 ＋

呈現出油畫等
畫作的質感！

柵欄

 + ｜ =

呈現出木頭的紋理
和老舊感！

鏡子和玻璃

 + ∥ =

可以表現出反光！

 + ∥ =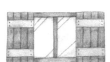

石頭

 + ∴ =

表現出石頭表面
凹凸不平的感覺！

水

 + ∴ =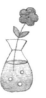

只要畫出水中的氣泡，
就能突顯出水的存在！

③ 立方體和圓柱體 　難易度　★★☆

立方體和圓柱體是在我們的日常生活中經常出現的圖案，但這兩種圖案卻很難畫成圖畫。
也就是說，當各位能夠畫出這兩種圖案時，雜貨寫生就沒什麼好怕的了！
只要記住應該注意的重點，就能畫出立方體和圓柱體，請試著挑戰看看吧！

| 立方體 |

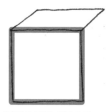
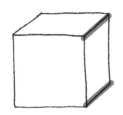

上方的部分只要按照圖中標示的順序來描繪，就能輕鬆掌握平衡！

這面只要畫成漂亮的口即可。

這兩條線是最後的重點！這裡如果畫得不好，看起來就不會是立方體。

⌐ 只要注意這裡就 OK ⌐

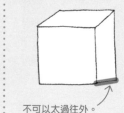
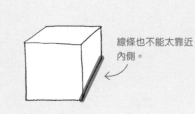

線條也不能太靠近內側。

不可以太過往外。

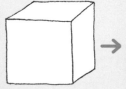

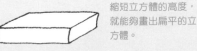

即使覺得形狀有點變形……

只要畫上花紋，變形的感覺就會完全消失，不用太擔心！

縮短立方體的高度，就能夠畫出扁平的立方體。

所以也可以畫出書本！

| 圓柱體 |

一開始先畫上面的部分。

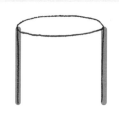

筆直地往下畫出旁邊的
兩條線。

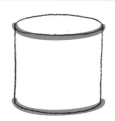

要畫出跟上方橢圓形差不
多的曲線。

只要注意這裡就 OK

上、下兩條曲線不可以差太多。

避免太過在意桌子和
地板，畫出近似直線
的線條。

即使覺得形狀有點變形……。

只要畫出裡面的內容
物，形狀的部分就不
會那麼顯眼。

將旁邊兩條直線往內
側畫，圓柱就會搖身
一變，變成玻璃杯！

在上方畫個橢圓形，看起來
就會像是裝有飲料玻璃杯。
若是畫出水中的氣泡，則會
顯得更加真實！

④ 風景的深度 難易度 ★★★

「消失點」和「透視」是繪圖的重點要素，但在剛開始接觸時，不用太在意這些專業方面的問題。
只要在描繪時注意前面大（長）、後面小（短），你的圖畫就會變得更漂亮。

| 通往遠方的道路和背景 |

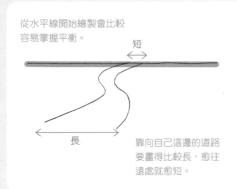

從水平線開始繪製會比較
容易掌握平衡。

靠向自己這邊的道路
要畫得比較長，愈往
遠處就愈短。

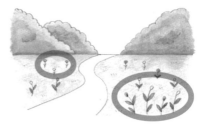

在描繪作為風景一部分的花朵等時候，也要將
靠自己這側的圖案畫得比較大，遠處的圖案畫
得比較小或是省略花紋，如此就能輕鬆營造出
遠近感。

| 通往深處的街道 |

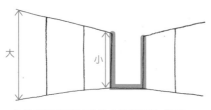

先決定街道最深處的地方並畫出來，便可
以更輕易地掌握平衡！與上述的例子相
同，要抱持著眼前的建築物要畫得比較
大，深處的建築物要畫得比較小的原則來
進行繪製。

POINT 在添加窗戶和大門
時，如果有注意讓線條跟建
築物的垂直線和水平線平
行，看起來就會比什麼都沒
注意時還要專業！

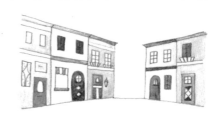

最後再加上大門和窗戶等，就
能充分地營造出當下的氛圍。

繪製整幅畫的訣竅

難易度 ★★☆

Step 2的目標是將目前為止所學會的圖案進行組合，描繪出範圍更廣的寫生圖畫。

寫生的難易度稍微提高了一點，但只要仔細觀察每個圖案，就會發現要畫出來其實很簡單！

前半部的3個範例是解釋要如何將一幅畫分成3個區域，最後再組合起來進行寫生；後半部的5個範例則是說明要如何在不劃分區域的情況下進行繪製。

組合多個圖案

畫出豐富的野餐餐點

這張照片乍看下有很多要畫的內容，感覺好像很複雜，但其實只要將圖畫分成幾個區塊，依序描繪後再組合起來，就能夠順利完成！請在不破壞整體氛圍的前提下，適當地省略過於細節的圖案。

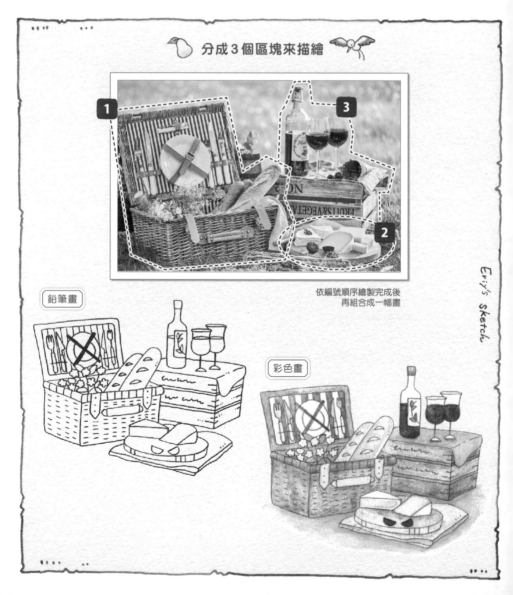

分成3個區塊來描繪

依編號順序繪製完成後
再組合成一幅畫

鉛筆畫

彩色畫

Evi's sketch

1 野餐籃

①

依照①→②的順序來描繪長方形，
並決定好野餐籃的尺寸。

②

畫出野餐籃的深度，不用太過在意
是不是完全符合現實。

③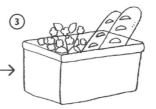

繪製野餐籃裡的麵包和花束。
可以只畫出畫得下的數量。

④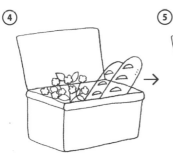

描繪蓋子的同時要留意蓋子
打開的角度。

⑤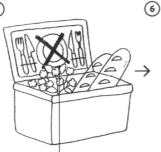

繪製餐具時從中間的盤子開
始著手。

⑥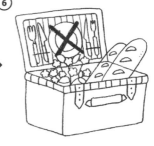

在蓋子上添加條紋花紋或小配件。

⑦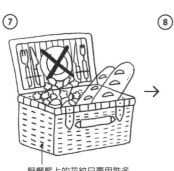

野餐籃上的花紋只要用許多
的點和線來呈現即可。

⑧ **完成**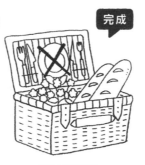

擦除多餘的線條。

Step 2 繪製整幅畫的訣竅

2 起司和餐板

①

依照①→②的順序畫出圓柱形當作餐板。

②

用半圓形來呈現番茄的形狀。

③

在不會遮住前方番茄的位置畫上兩塊起司。

完成

④

擦除多餘的線條。

⑤

畫出鋪在下方的餐巾布。餐巾布在照片中很不顯眼,所以可以畫得稍微誇張一點。

⑥

為餐巾布增添立體感。

3 木箱和葡萄酒杯

①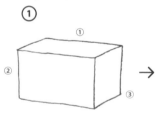

依照①→②→③的順序描繪長方形,決定好箱子的大小。

②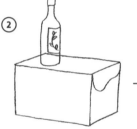

只要在箱子側面添加線條,就能表現出垂下來的餐巾布。

③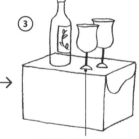

葡萄酒杯從前面的開始畫會比較好畫。

④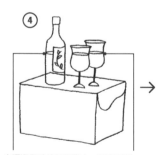

在酒瓶和玻璃杯裡畫上一個橢圓形,裡面的葡萄酒就出現了!

完成

⑤

擦除部分線條,就能創造出餐巾布往下折的紋理!

當能夠在一定程度上畫出各個區塊後,
請按照 **1** ⇒ **2** ⇒ **3** 的順序來繪製!

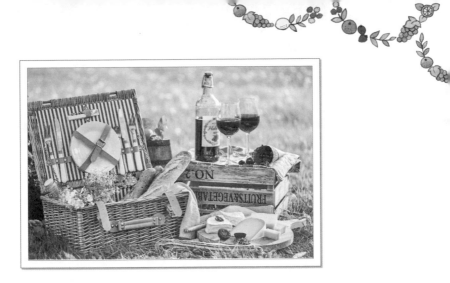

Let's try

組合多個圖案

畫出廚房用品

廚房在日常生活中並不陌生，無論是家裡還是咖啡廳都會看到其蹤影。相信有許多人在看到擺滿各種器具的廚房時，都會感到非常興奮。其實只要組合簡單的形狀就能勾勒出這個區域！進行描繪時，請試著在不破壞氛圍的情況下省略部分的線條。

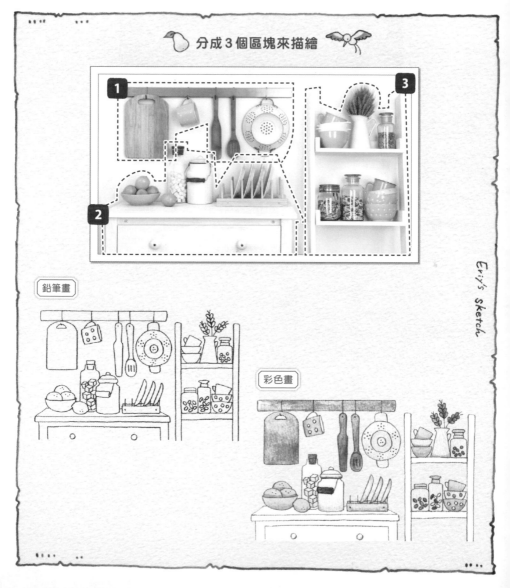

分成3個區塊來描繪

鉛筆畫

彩色畫

Evy's sketch.

1　壁掛收納架　

① 描繪並決定壁掛架的大小。

② 無論是從左端還是右端開始都OK。這次是從左邊的砧板開始繪製。

③ 從器具開始畫，會比較好掌握杯子的平衡。

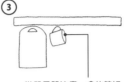

完成

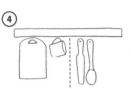

④ 用中線分成兩個區塊時，要兩個兩個畫上左右兩邊的用品，以留意整體的平衡。

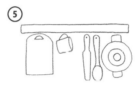

⑤

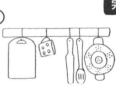

⑥ 最後畫上壁掛架的掛勾和用品的花紋。

2　桌子　

① 畫出跟壁掛架差不多長度的桌面。

②

③ 檸檬的數量可依喜好增減。

無論是從左端還是右端開始繪製都OK。從形狀單純的檸檬開始著手，畫起來會比較簡單。

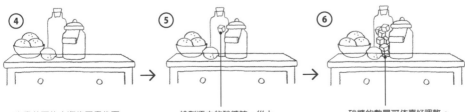

④ 先畫前面的水瓶後再畫後面的瓶子。

⑤ 繪製瓶中的砂糖時，從上面開始畫會更好畫。

⑥ 砂糖的數量可依喜好調整。

Step 2 ❧ 繪製整幅畫的訣竅

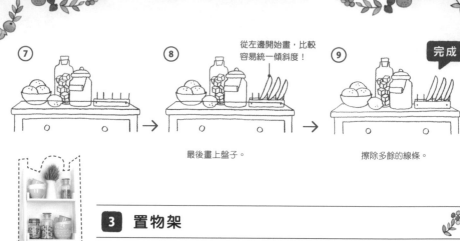

⑦ → ⑧ 從左邊開始畫，比較容易統一傾斜度！ → ⑨ **完成**

最後畫上盤子。　　擦除多餘的線條。

3 置物架

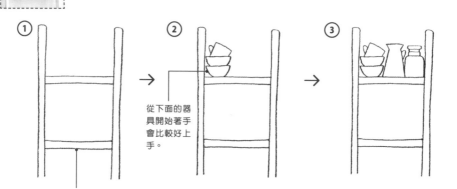

① 將3個圖案合在一起繪製時，**2**的桌子高度比照下層架子的高度，看起來會更美觀！

② 從下面的器具開始著手會比較上手。

每層架子都要畫上3個器具，所以器具要畫得稍微小一點。

③

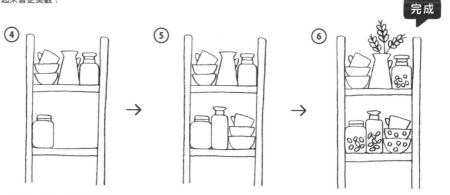

④ 下層的器具要畫在跟上層器具差不多的位置。

⑤

⑥ **完成**

畫上器具的花紋和瓶子的內容物等。

當能夠在一定程度上畫出各個區塊後，
請按照 **1** ⇒ **2** ⇒ **3** 的順序來繪製！

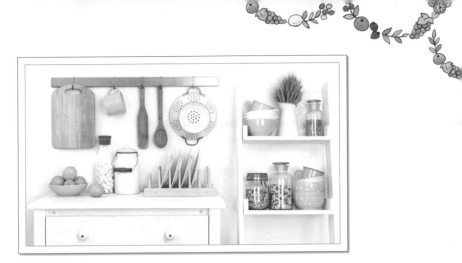

Let's try

Step

2

繪製整幅畫的訣竅

組合多個圖案

畫出漂亮、時尚的房間

所有的家具、用品都經過精挑細選的房間,或風格時尚的咖啡店等,相信各位有時也會因為房間本身的氛圍而感到心動。不管房間塞了多少東西,其實只要分成多個區塊,一個一個進行描繪,就不會覺得困難。

分成 3 個區塊來描繪

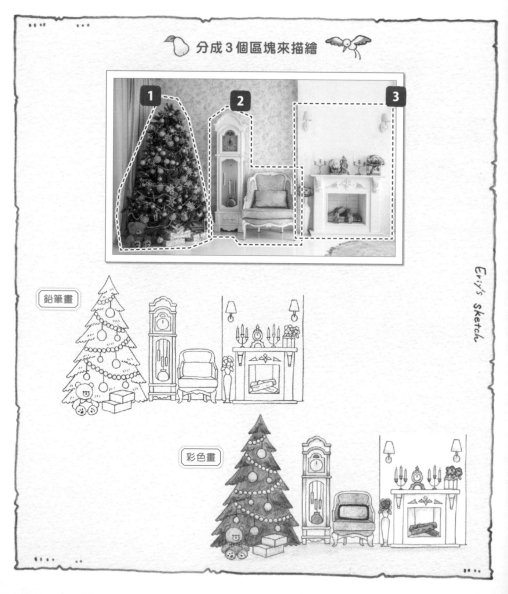

鉛筆畫

彩色畫

Eriy's Sketch

1 聖誕樹

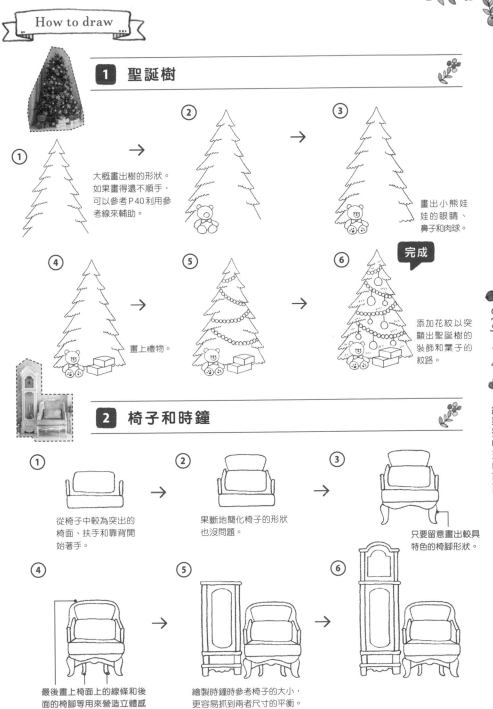

① 大概畫出樹的形狀。如果畫得還不順手，可以參考P40利用參考線來輔助。

② ③ 畫出小熊娃娃的眼睛、鼻子和肉球。

④ 畫上禮物。

⑤ ⑥ **完成** 添加花紋以突顯出聖誕樹的裝飾和葉子的紋路。

2 椅子和時鐘

① 從椅子中較為突出的椅面、扶手和靠背開始著手。

② 果斷地簡化椅子的形狀也沒問題。

③ 只要留意畫出較具特色的椅腳形狀。

④ 最後畫上椅面上的線條和後面的椅腳等用來營造立體感的部分。

⑤ ⑥ 繪製時鐘時參考椅子的大小，更容易抓到兩者尺寸的平衡。

Step 2 繪製整幅畫的訣竅

79

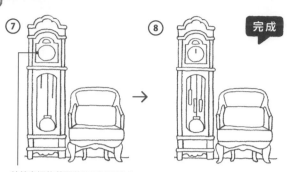

⑦ ⑧ 完成

時鐘窗框的華麗裝飾可以省略或
是仔細畫上。

加上秤錘和秒針。

3 暖爐

① →

從暖爐的大致輪廓開始描繪。

② →

③

畫上暖爐內部的深度和柴火的紋
路,看起來會更真實!

④ →

可以大略減少擺在暖爐上的物品。

⑤ →

⑥

畫好架上物品的形狀後,接下
來是畫出秒針等細節。

⑦ →

⑧ 完成

照片中的暖爐設置在房間
柱子裡,在兩旁畫出兩條
線有助於突顯出深度。

當能夠在一定程度上畫出各個區塊後,
請按照 1 ⇒ 2 ⇒ 3 的順序來繪製!

掌握繪製的順序

畫出時髦的餐廳

從這篇開始我們要學習按照順序繪製圖畫的方法。在了解這個繪圖的順序後，會更好掌握整幅圖畫的平衡，而且只要熟悉這個畫法，就能利用此方法來描繪出眼前的景色！進行這幅寫生的關鍵在於「建築的線條」。

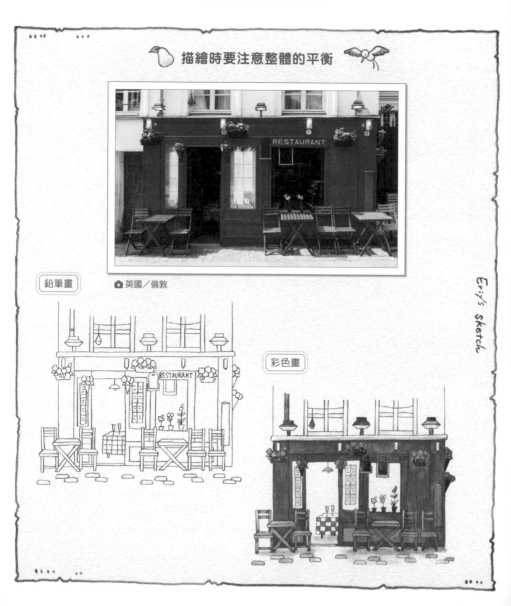

描繪時要注意整體的平衡

📷 英國／倫敦

鉛筆畫

彩色畫

RESTAURANT

Eri's Sketch

How to draw

①

②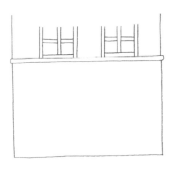

→

從店面外觀的紅色牆壁開始著手。

③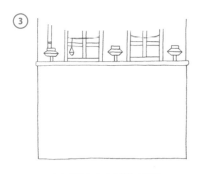

④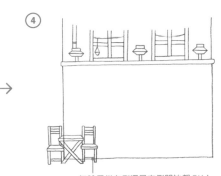

→

畫上電燈和窗戶內側的窗簾等。
先將物件較少的2樓完成。

無論是從左側還是右側開始都OK！
這次是從左側開始描繪。

⑤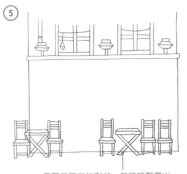

⑥

→

只要善用口的形狀，就能輕鬆畫出
桌子和椅子。

畫上代表出入口和窗戶位置等的線條。這裡
是寫生最重要的地方，因為一旦位置出現偏
差，就會大幅影響圖畫的外觀。

Step 2 繪製整幅畫的訣竅

⑦ 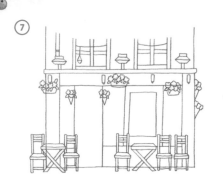 ⑧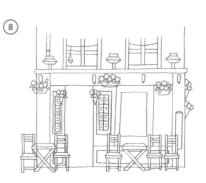

參考剛剛畫的線條,畫上花朵,這是這家店的另外一個特徵。

⑨ ⑩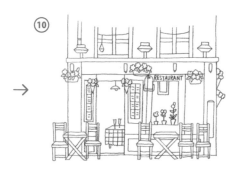

照片中因為較為陰暗,看不出店內詳細的樣子,但如果畫出在入口和窗戶後面的座位,更能營造出咖啡廳的氛圍!

完成

⑪ 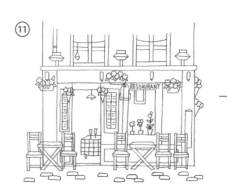 ⑫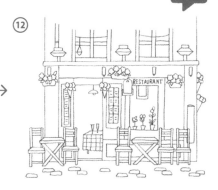

在前面的道路部分畫上多個排列在一起的口,可以讓人聯想到石板路。如此一來,不只是建築物,還能傳達出咖啡廳周圍環境的氛圍。

擦除多餘的線條。

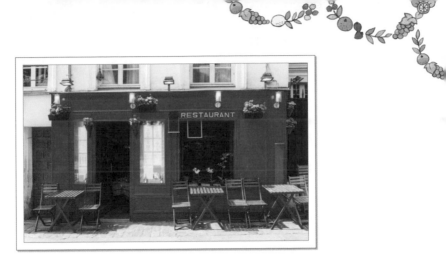

Let's try

描繪出漂亮的教堂

位於斯洛維尼亞平靜湖畔，美麗的布萊德湖上的小島「布萊德島」，其最讓人印象深刻的地方是，建造在小島上，可以舉行婚禮的浪漫教堂。描繪這幅寫生的重點當然是「教堂」以及「省略樹木」！

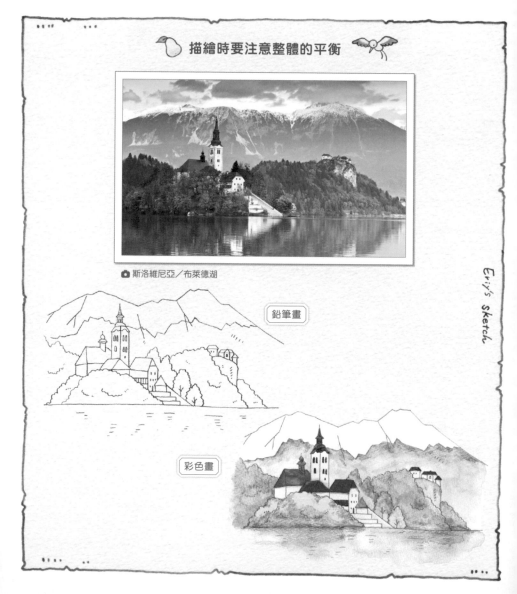

描繪時要注意整體的平衡

📷 斯洛維尼亞／布萊德湖

鉛筆畫

彩色畫

Eri's Sketch

How to draw

①

從湖面的水平線開始描繪。

②

樹木大概畫出輪廓即可。

③

建築物從最顯眼的部分開始繪
製,更容易掌握整體的平衡。

④

⑤

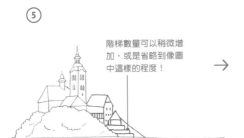

階梯數量可以稍微增
加,或是省略到像圖
中這樣的程度!

通往水面的階梯畫在島嶼綠地旁。

⑥

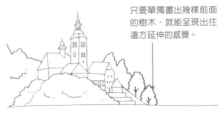

只要單獨畫出幾棵前面
的樹木,就能呈現出往
遠方延伸的感覺。

畫上背景的樹木。不要一棵一棵地
畫,而是要當成一個整體來繪製。

Step 2 繪製整幅畫的訣竅

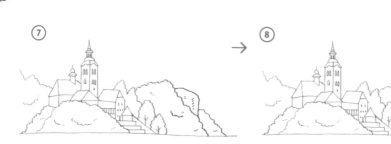

⑦ → ⑧

像②一樣只畫出樹木的輪廓。

⑨ → ⑩

畫出山頂的部分。因為看不太清楚，
大略畫出形狀即可。

大概畫一條線來呈現山上的積雪。

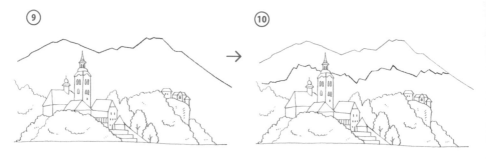

⑪ → ⑫ 完成

在山上畫幾條分叉的直線，營造出立體感。

水面的波動可以用幾條線來表現。

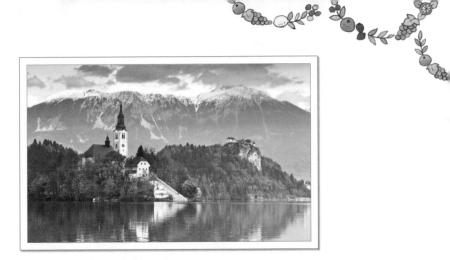

Let's try

Step 2

繪製整幅畫的訣竅

掌握繪製的順序

畫出夢想中的城堡

令許多人嚮往的城堡「新天鵝堡」據說是灰姑娘城堡的原型。這裡可以說是所有人都至少看過一次的絕佳景色。在對這個看似困難的景色進行寫生時，重點要放在「立體感」和「有著三角屋頂的尖塔」。

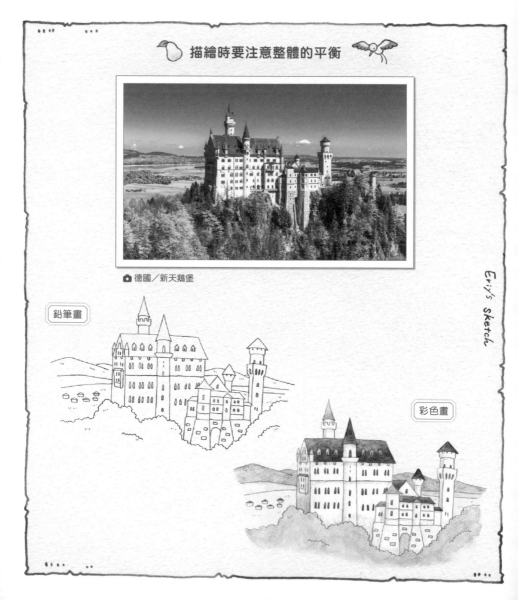

描繪時要注意整體的平衡

📷 德國／新天鵝堡

Evy's Sketch

鉛筆畫

彩色畫

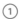
①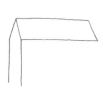

從城堡左側的屋頂以及能產生出立
體感的輪廓開始著手。

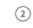

②

為了取得整體的平衡，
描繪時要留意這些尖塔
的位置。

擦除多餘的線條。

③

前面的建築物也只要畫出大略的形狀。

④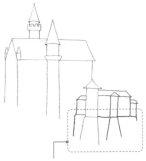

下方部分的長度差不多即可。

⑤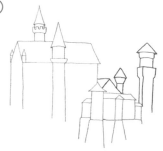

畫到這裡為止，已經大致完成城堡的外
觀。像這樣留下讓人印象深刻的尖塔等
又大又醒目的部分，就可以省略細小的
部分！

⑥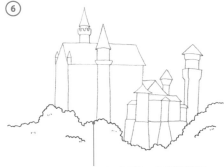

將前面的樹木想成一個區塊，大略畫出輪廓。

Step 2 繪製整幅畫的訣竅

⑦

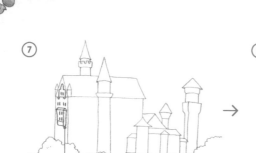

照片中因為影子遮住看不太清楚，但這裡的
窗戶頗具特色又很突出，所以在描繪時畫出
這個部分，可以讓圖畫看起來更逼真。

⑧

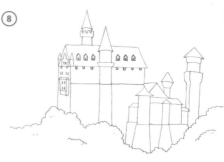

窗戶數量很多，可以果斷地省略一部分！
屋頂上的窗戶也可以一起省略。

⑨

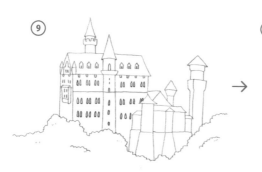

配合屋頂上的窗戶數量，下方的窗戶
也要跟著省略。

⑩

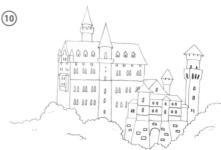

⑪

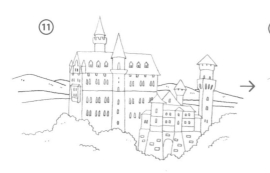

畫出背景的山脈可以讓人知道這是位於四周都
是大自然的地方。實際上山脈並沒有那麼大，
但如果太過忠實於現實，觀看的人會難以分辨
是在畫什麼，所以就算畫得稍微誇張一點也沒
關係！

⑫

完成

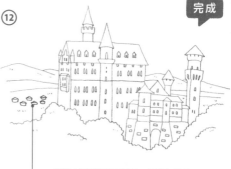

實際上背景有很多房子，不過如果都
照實畫上去，會使得畫面看起來很雜
亂，因此這次只畫這個區塊的房子。

92

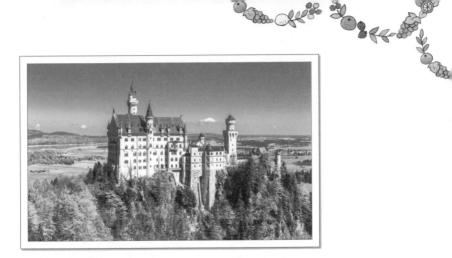

Step
2

繪製整幅畫的訣竅

利用隧道效應描繪美麗的建築物

印度的世界遺產「泰姬瑪哈陵」，其圓滑的外形相當美麗，但其實這不是城堡而是座墳墓。描繪泰姬瑪哈陵的重點是，藉由建築物前方令人印象深刻的拱門，製造出將視線聚焦在主要建築物的隧道效應。

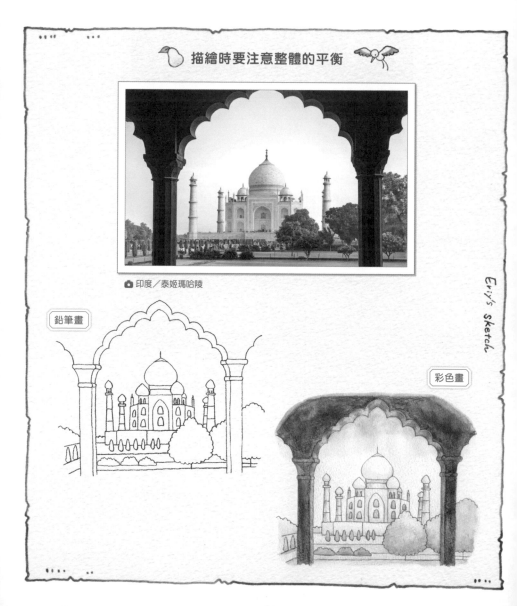

描繪時要注意整體的平衡

📷 印度／泰姬瑪哈陵

Eriy's sketch

鉛筆畫

彩色畫

①

從前面可以產生出隧道效應的拱門
開始描繪。拱門從中間開始畫會比
較容易上手！

→

②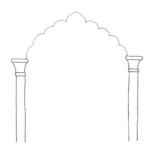

柱子傾斜的話整體看起來就會失去
平衡，所以描繪時要注意線條是否
筆直。

③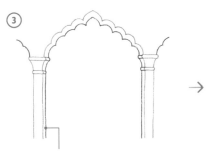

在內側重複畫出相同形狀的
線條，營造出拱門的立體
感，到這裡就完成了拱門的
部分。

→

④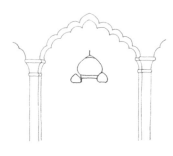

繪製建築物時從中間屋頂的部分
開始著手。

⑤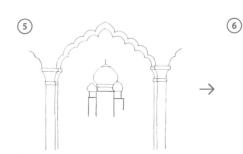

→

⑥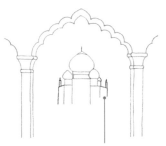

建築物的細節部分不太顯眼，
所以直接省略。

Step
2

繪製整幅畫的訣竅

95

⑦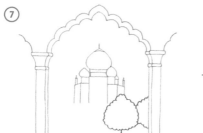

→

⑧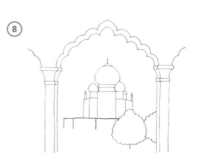

畫出建築物基底部分。下面會有一排
樹木,先畫上半部即可。

⑨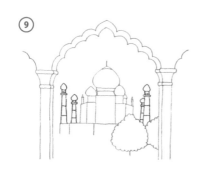

→

⑩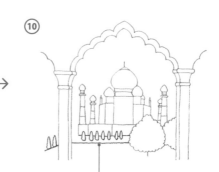

樹木的數量可以省略。畫出多個△
符號,看起來就會像是有很多棵樹
木排列在一起的樣子。

⑪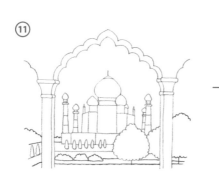

→

⑫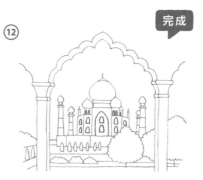

完成

最後畫上窗戶等細節。

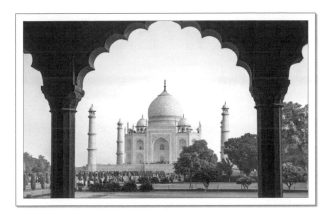

Let's try

掌握繪製的順序

描繪能感受到「日本和風」的地方

「京都」至今仍保留著具有濃厚日本味的傳統風景。照片中兩旁的建築物並非左右對稱，因此描繪的難度會比較高，但只要簡化細節，就能夠輕鬆地描繪出來！繪製傳統建築物的重點是「深度」和「屋頂的形狀」！

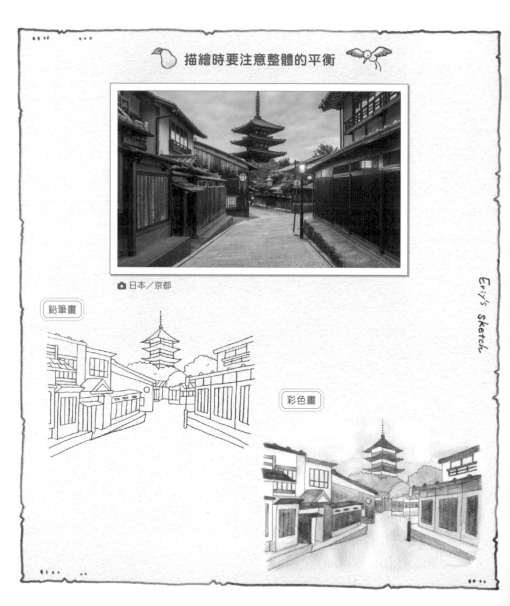

描繪時要注意整體的平衡

📷 日本／京都

Eviy's sketch

鉛筆畫

彩色畫

How to draw

在描繪之前……

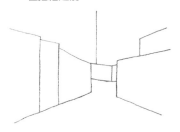

要取得深度的平衡並不是件容易的事，在還未上手的時候，建議像圖中這樣畫上參考線！

① →

② →

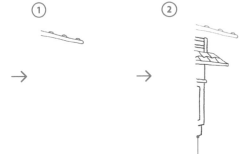

為了呈現出遠近感，從左右兩側的建築物開始著手。這次已經事先決定好高度，所以從左側的建築物開始繪製。

照片中這裡看起來是切斷的，但實際用雙眼看並沒有切斷，所以在繪製時要注意整體的平衡，避免出現切斷的感覺。

③ →

④ →

⑤

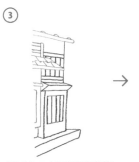

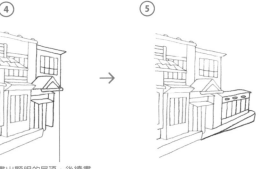

建築物的下方朝著與屋頂相反的方向描繪，營造出遠近感。

先畫出顯眼的屋頂，後續畫起來會比較容易。

Step 2 繪製整幅畫的訣竅

⑥ →

⑦

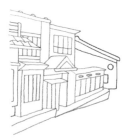

畫到這裡時，如果建築物前面的寬度較寬，後面較窄，那左邊的建築物就算完成了。

詳細請參考 P 68 的 Column。

描繪右邊的建築物時要像左邊的建築物一樣，前面的寬度畫得較寬，後面則畫得較窄。

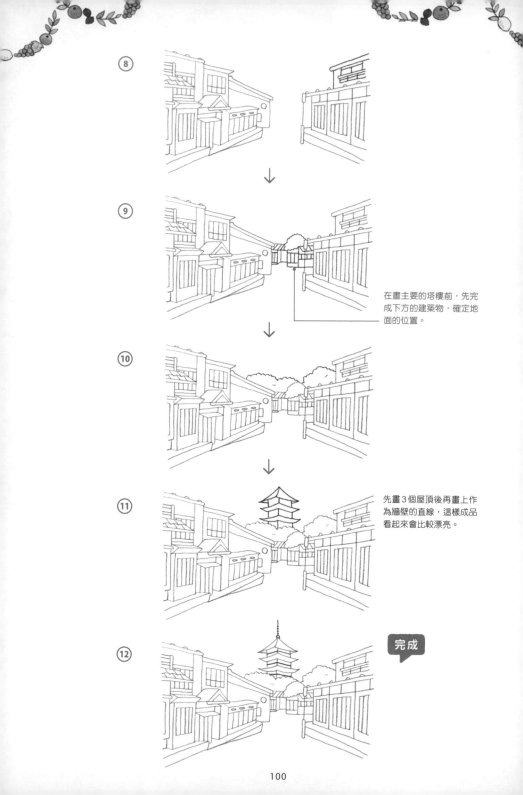

⑧

↓

⑨

在畫主要的塔樓前，先完
成下方的建築物，確定地
面的位置。

↓

⑩

↓

⑪

先畫3個屋頂後再畫上作
為牆壁的直線，這樣成品
看起來會比較漂亮。

⑫

完成

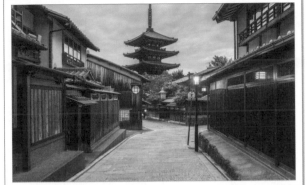

Let's try

Step
2

繪製整幅畫的訣竅

試著為插畫塗上顏色！

如果已經可以順手畫出插圖，接下來我希望各位可以試試看「上色」。只要塗上顏色，馬上就能讓插畫看起來更立體、更生動，有助於提升圖畫的專業度。以下介紹5個本書在使用水性色鉛筆著色時的重點。

| 在會形成陰影的部分塗上顏色 |

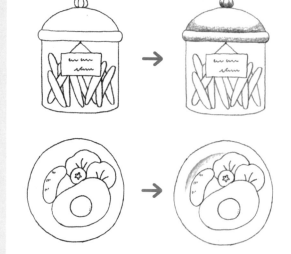

只要在蓋子的部分塗色，就能營造出立體感！

更進一步強調P62學到的線條！

| 地板的接觸面 |

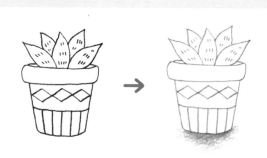

接觸面邊緣的顏色要塗得比較深。

| 反覆塗上相同的色系 |

試試看從上面再塗一層同色系中較深的顏色吧！上色時要注意，
塗色的地方是光照時會形成陰影的底部和下方的部分。

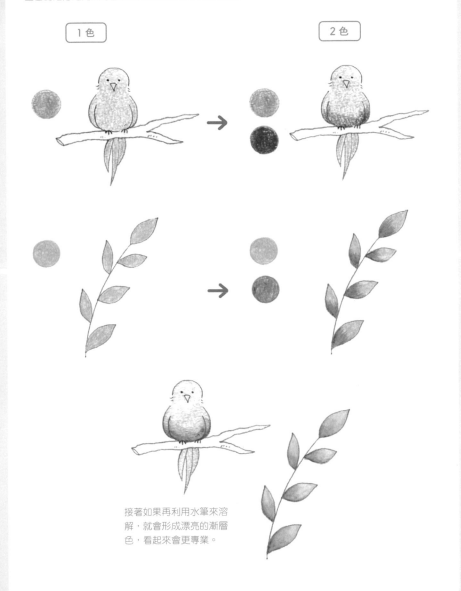

接著如果再利用水筆來溶
解，就會形成漂亮的漸層
色，看起來會更專業。

| 畫出美麗漸層色的方法 |

大家都很喜歡的漸層塗色乍看下並不簡單，但其實只要使用水性色鉛筆，就能夠輕鬆完成！
首先介紹的是用同色系畫出漸層色。

同色系漸層色

例如……會讓人聯想到「藍天」的3種藍色。

①從最淺的顏色開始著手。

②上色的訣竅是，在一開始塗抹的顏色上方稍微重複塗上接下來要塗抹的顏色！

③重複塗抹深色時，要稍微減輕力道，塗上薄薄一層即可。

深

淺

我會用水筆從淺色滑向深色，依序溶解顏色，以形成漸層色。

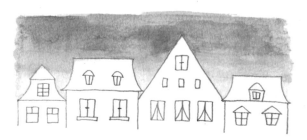

 完成 這裡我試著畫出愈往上空藍色愈深的漸層色。

| 繪製漸層色時推薦的配色 |

說到漸層色往往都會想到同色系，但除了同色系外也能用不同的顏色來繪製漸層色。
以下介紹3個用不同顏色繪製漸層色的推薦組合。

讓人聯想到夕陽的
暖色系連身裙漸層色

清爽的草原漸層色

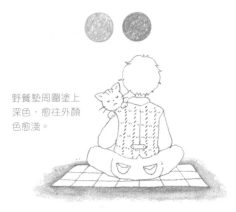

野餐墊周圍塗上
深色，愈往外顏
色愈淺。

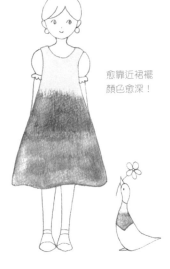

愈靠近裙襬
顏色愈深！

看起來新鮮可口的
蘋果漸層色

上方塗上深色，愈往下
愈偏向黃色！

注意！

顏色太多或是水沾得太
多，漸層色看起來就會
髒髒的。在繪製漸層色
時，建議用2到3個顏色
即可。

以下準備了一張女孩眺望著可愛街道的插圖，一起來練習到目前為止學到的塗色方法吧！
可以一邊看著塗色範本一邊練習，也可以按照自己的想法來上色。

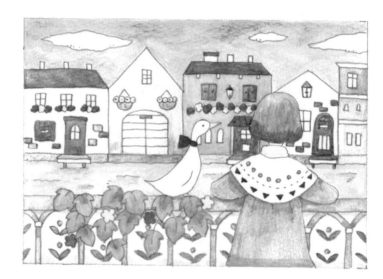

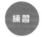

邊模仿邊學習

難易度　★★★

在Step1、Step2學會寫生後，
要不要試試看挑戰更高的等級呢？

本章將介紹許多儘管不是像○△□一樣簡單的圖案，但只要畫
出來，看起來就會很可愛的文字和插畫！
我還準備了可以快速畫在筆記本上的插畫集，
請務必一邊模仿一邊練習！
如此大家應該就可以呈現出一點自己的特色。

▷ 文字 & 符號
英文字母 1

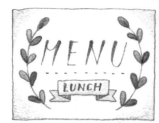

Sample

這是纖細的斜體文字。
推薦在想要呈現出溫和形象時使用。

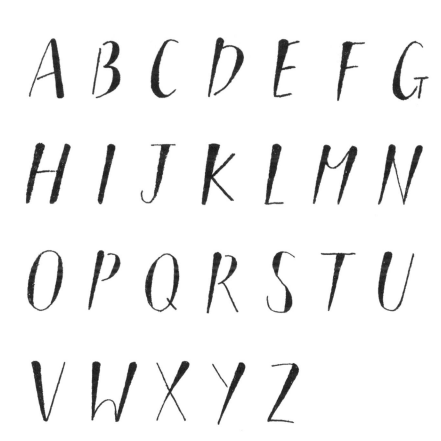

英文字母2

這種字體會帶給人嚴謹＆文雅的印象。
推薦在想要營造出復古感的時候使用！

Sample

A B C D E F G

H I J K L M N

O P Q R S T U

V W X Y Z

Step
3

模仿邊學習

▶ 文字 & 符號
英文字母 3

這是一種流行的圓潤字體。
簡單易畫，可以展現出可愛、稚氣的形象。

Sample

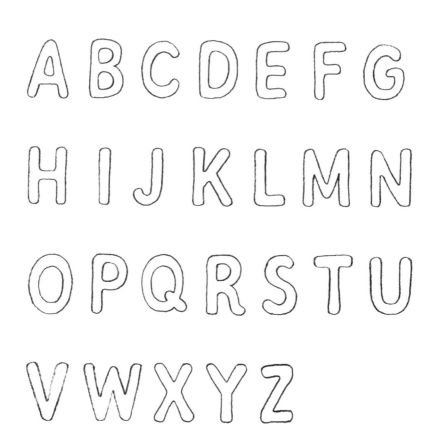

英文字母4

稍微有點特別的粗體字。
在想要強調插圖中的文字時請善加利用！

Sample

A B C D E F G
H I J K L M N
O P Q R S T U
V W X Y Z

▼ ▽ ▽
Step
3
▲ △ △

邊模仿邊學習

▶ 文字&符號
日文平假名 1

只要將文字的一部分畫粗一點，就能營造出復古的氛圍！
也推薦用在想要突顯文字的時候。

Sample

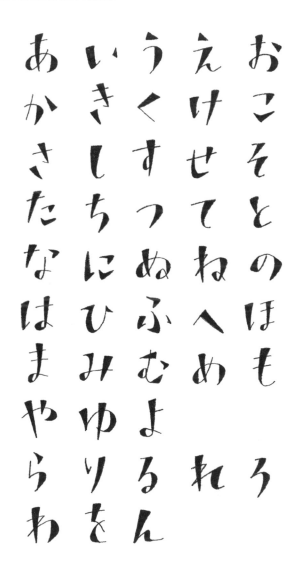

あ か さ た な は ま や ら わ

い き し ち に ひ み ゆ り を

う く す つ ぬ ふ む よ る ん

え け せ て ね へ め れ

お こ そ と の ほ も ろ

▶文字&符號
日文平假名 2

這種字體看起來輕飄飄的，像是漂浮在半空中一樣。
以自己寫出來的文字形狀為基礎，
用稍微將文字壓扁的感覺，寫成鬆鬆垮垮的樣子。

Sample

Step 3

邊模仿邊學習

▷文字&符號
數字／符號

畫圖時也要講究數字和符號。以下介紹一些易於使用、具有特色的數字和符號。
請根據插圖的氛圍和形象來使用。

1234567890!?#
(</-+=¥@。':*&

1234567890!?*
(</-+=¥@.':*&

1234567890!?#
(</-+=¥@.':*&

1234567890!?#
(</-+=¥@.':*&

 各位是否曾經想要將文字畫得像標題或標語一樣突出，
但苦於沒什麼想法呢？

以下是我根據自己對於喜歡的國家所抱持的印象，設計出的國家國名，當作供大
家參考的範本。
在旁邊添加國旗或插圖後，是不是感覺更符合那個國家的氛圍了呢？
如果想要像我一樣繪製國名，可以先試著列出各國給人的印象（以日本為例的
話，就是富士山、鳥居或是華麗、溫和的形象等）。只要從幾個容易理解的要素
開始練習就能抓住訣竅，請務必試試看！

Step 3

邊模仿邊學習

115

▷裝飾配件
基本邊框

以下介紹在寫生中非常常見，使用上很方便，既簡單又時尚的邊框！在想要突顯標題等文字時請務必使用。

▷裝飾配件
花草圖案的邊框

與基本邊框一樣，可以在想要突出標題等文字時使用。此外，也推薦在想要將容易留白的
四個角落裝飾得可愛一點時使用。

重複畫上這個圖案。

重複畫上這個圖案。

也可以加上
蝴蝶結。

畫上線條圓潤的葉子
也會很可愛。

▶ 裝飾配件
外國看板風格的邊框

以下的邊框在設計時保留了國外常見的看板氛圍。
一邊回想在喜歡的國家感受到的氛圍，一邊描繪出自己獨創的邊框也是件令人愉快的事♪

▷裝飾配件
難度稍微提高，比較講究的邊框

這些邊框的形狀與基本邊框類似，但另外添加了喜歡的雜貨和裝飾等，
所以看起來具有獨創性，也比較講究。請參考以下的邊框，試著想出自己獨創的設計吧！

▼▽▼

Step
3

▲△▲

邊模
框仿
學邊
習

▷裝飾配件

線條

想要在插圖和文字之間建立一看就能理解的界線時,只要在中間畫一條線,並做點小巧思,就能改變整幅畫的氛圍或是強調鄰近要素的程度。請隨意地添加一些裝飾吧♪

▷裝飾配件
對話框

在圖畫中讓代表自己的人物登場時，對話框是一種很方便的配件。
即使只是一個對話框也可以改變想要傳達的情感，請務必在這個部分花點心思！

▷人物
讓自己（角色）在畫中登場

在熟悉寫生後，可以試著在畫中讓作為自己分身的人物登場。
覺得難以照實描繪出來時，也可以只畫上表情！這樣就能輕鬆地保留當下的心情。

一般表情

利用向下彎的弧線畫出微笑的表情。

笑臉

將嘴巴畫成倒三角形或是眼睛畫成彎月
形，笑容看起來會更燦爛。

裝模作樣的表情

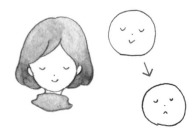

只要讓嘴巴彎向反方向……哎呀！真神奇！
搖身一變成與原本完全相反的傲嬌表情。

驚訝的表情

只是在頭上畫個驚
訝的符號，看起來
就會是一副覺得驚
訝的樣子。

這個符號可以表現出
非常驚訝的感覺。

這個符號可以畫出好
像發現什麼的樣子。

哭泣的表情

眼睛的形狀往下彎，或是加上眼淚的符號。

困擾的表情

以一般表情為基礎，留意眉毛和嘴角的部分，就能在瞬間轉變成困擾的表情。如果進一步加上畫有困擾的符號、問號或是驚嘆號等的對話框，就能表達出更豐富的情感。

調皮的表情

以笑臉為基礎，改成伸舌頭或是眨眼，就會形成調皮的鬼臉。

生氣的表情

以傲嬌的表情為基礎，加上眉毛或鼓起的臉頰，就可以展現出生氣的表情。

變化一下

「只是表情的話我能夠畫得很好，但人臉對我來說還是有點難……」如果是這樣的情況，我建議大家將喜歡的動物化為畫中的角色。

可以用動物的臉型搭配人類的五官表情！推薦畫熊和貓，會比較好上手。

▷人物
在細節的部分添加自己的風格

在可以畫出一定程度的臉部表情後,接下來就是試著添加「自己的風格」。
寫生那天身上穿的是什麼樣的衣服呢?現在喜歡什麼樣的髮型呢?
也將當時的自己記錄下來吧!

髮型

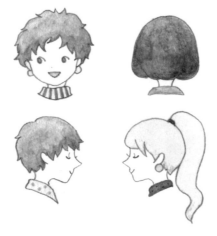

頭髮的長度、是否有綁頭髮以及髮
色等,都會對呈現出來的形象產生
影響。你現在是什麼樣的髮型呢?
照照鏡子確認一下吧!

眼鏡

墨鏡鏡片換個顏色
也很可愛。

眼鏡有時會被視為是時尚的一部分,但根據是否有戴眼鏡和眼鏡的形狀,
給人的印象或呈現出來的形象會有很大的不同。

手

手是人體部位中尤其難畫的部分，
可以在時間充裕的時候挑戰看看。

全身

只要更換浴衣的花紋，
給人的印象也會大幅改變。

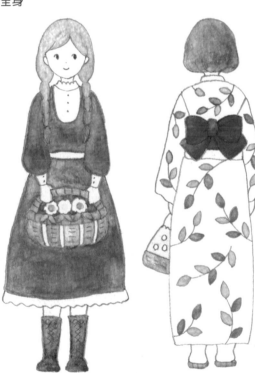

身體畫成五頭身，看起來會比較平衡。
除了正面外，搭配畫出可以看見背影或側臉的角度，就能進一
步強調繪圖者喜歡的部分和想要呈現的部分，同時也更容易傳
達給觀看的人。

▷記事本、日曆
Eriy 推薦的小插畫集

我蒐集了許多小插圖，只要在記事本或日曆上簡單畫一下，看起來就會很可愛！
如果能夠畫出這樣的插圖，生活一定會更加愉快！

學校、才藝

學校　　　讀書　　　考試　　　便當　　　提早回家　　　遠足

入學典禮　畢業典禮　運動會　音樂會　補習班　英語會話

工作、打工

公司　　　電話　　　信件　　　電腦　　　　　　　出差
　　　　　　　　　　　　　　　　　　　文件

工作　　　日期　　　薪水　　　休息日　　　排班　　　便利商店打工

天氣

晴天　　　多雲　　　下雨　　　下雪　　　打雷　　　月亮　　　星星

季節

1月

2月

3月

4月

5月

6月

7月

8月

9月

10月

11月

12月

興趣、運動

棒球

足球

網球

露營

釣魚

高爾夫

相機

健身房

咖啡廳

卡拉OK

電影

溫泉

著色畫

編織物

園藝

繪畫

展覽

觀賞表演

生活

吃飯

酒會

約會

紀念日

髮廊

美甲

購物

禮物

生日

醫院

牙醫

藥

結婚典禮 郵局 支出 腳踏車 汽車 飛機

旅行

手提箱 護照 旅遊指南 金錢 皮包 智慧型手機

充電器 牙刷旅行組 眼鏡 摺疊傘 盥洗用品

服飾、化妝品

帽T 上衣 裙子 褲子 內衣 襪子

飾品 手錶 帽子 化妝用具 保養品 化妝刷

文具、寫生

素描本 夾板 活頁紙 文具 畫貝 圓規

墨水 標籤 三角規 剪刀 美工刀

食物、飲料

 白飯
 煎蛋
 蕎麥麵
 拉麵
 義大利麵
 咖哩
 火鍋

 牛角麵包
 麵包
 法國麵包
 菠蘿麵包
 紅豆麵包
 披薩
 漢堡

 奶油蛋糕
 杯子蛋糕
 甜甜圈
 冰淇淋
 糖果
 糰子

 果汁
 珍珠奶茶
 咖啡
 熱可可
 漂浮冰淇淋
 日本茶

動物

 貓
 狗

 兔子
 熊
 貓熊
 獅子
 刺蝟
 雞

STEP 4

Eriy 的外出報告

寫生要多畫才會進步！
試著大量畫出日常中讓人感到心動的事物和外出時遇到事物。

在 Step 4 中，我將要介紹我實際參觀「小王子博物館」
並進行寫生的報告。

小王子博物館
參觀記

我以前曾前往參觀位於日本神奈川縣的旅遊景點「小王子博物館」
並進行寫生。而且當天身上只帶了素描本、12色水性色鉛筆和1枝鉛筆。
讓我們一邊感受實際參觀時的心情，一邊複習在本書學習到的
以「○△□」為基礎的「減法法則」。

小王子博物館是指？

小王子博物館

箱根聖－修伯里　MUSEE DU PETIT PRINCE DE SAINT-EXUPERY A HAKONE　**TBS**

　　這是世界上第一間以《小王子》為主題而開設的博物館，作
為慶祝童話故事《小王子》的作者聖－修伯里誕生100週年的
全球性紀念項目而創立。無論是隨著四季開花的歐洲花園，還
是與作者有關的法國風街道等，博物館內無論怎麼拍都相當漂
亮。在展示廳可以回顧聖－修伯里身為作者和飛行員波瀾的一
生，以及了解名作誕生的祕密。

　　另外，裡面還設有日本國內商品數量最多的《小王子》紀念
品店「五億鈴鐺」和提供《小王子》主題料理的餐廳「小王子
餐廳」。

《小王子》聖－修伯里

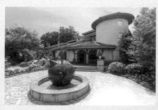
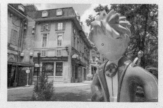

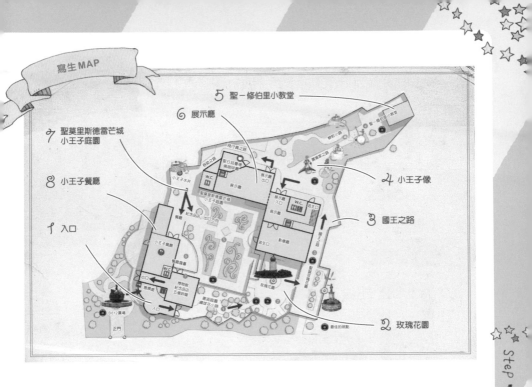

5 聖－修伯里小教堂

6 展示廳

7 聖莫里斯德雷芒城
小王子庭園

8 小王子餐廳

1 入口

4 小王子像

3 國王之路

2 玫瑰花園

（地圖標示）飛行員之路、聖日耳曼等 噴泉遊園、小王子水井、聖莫里斯德雷芒城 小王子古堡、展示廳、展示廳 出口、W.C.、展示廳 入口、展示廳 入口、返生口、黃蜂之路、影像區、餐廳、紀念館 出口方向、返生口、小王子龍廳、餐廳廣場、W.C.、博物館 紀念品店 五重餐廳、賣票處、入口、B612黃蜂、聖湖翔翔 編織花之路、正門、玫瑰花園、最佳拍攝點

1 入口

ENTREE

Eriy's memo

入口非常可愛，橘色的牆壁上鑲著星星
的圖案。「ENTREE」是法語，英語是
「ENTRANCE」，意思是「入口」。

ENTREE

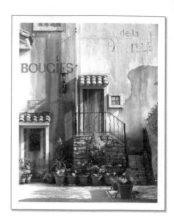

② 玫瑰花園

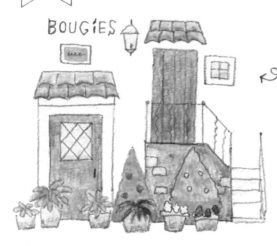

Eriy's memo

穿過繡球花小路後抵達的地方是每
到6月就會開滿玫瑰的玫瑰花園。
這裡的門和樓梯搭配在一起很可
愛，不知不覺就提筆畫了下來！

③ 國王之路

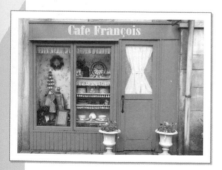

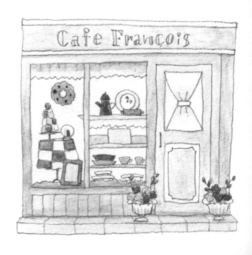

Eriy's memo

國王之路（RUE DU ROI）的兩旁有許
多繽紛可愛的店鋪，例如銀行、飯店、
咖啡廳及香水店等。其中，這次畫下來
的咖啡店藍色牆壁讓人印象深刻！

4 小王子像

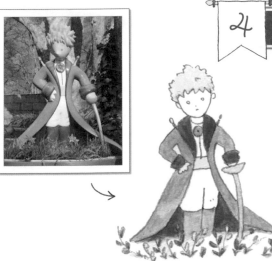

Eriy's memo

這是一個可以與小王子合影
的拍照點。跟 P132 的照片
一樣，拍照時以建築物為背
景的話會很好看！

5 聖－修伯里小教堂

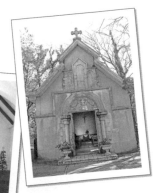

Eriy's memo

穿過蟒蛇小徑後就會抵達聖－
修伯里小教堂。裡面有一個圓
形的彩繪玻璃，裡頭藏著小王
子故事裡的狐狸。

6 展示廳

展示廳的出口周圍有許多色彩
繽紛的漂亮店鋪。樓上的部分
看起來很像公寓。以櫥窗購物
的心情看著這些陳列的商品，
會感到很愉快♪

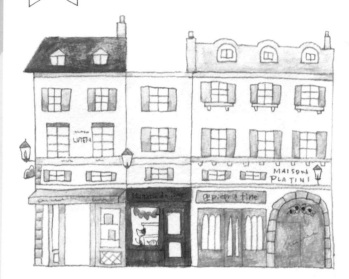

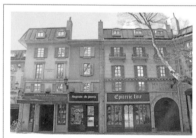

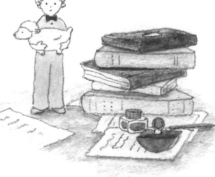

一走進展示廳就會看到聖－
修伯里的朋友貝爾納・拉
莫特的桌子（複製品）上擺
放著抱著一隻羊的可愛小王
子玩偶和外文書。

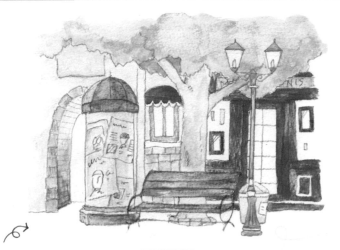

Eriy's memo

走進展示廳裡，中間附近的一個展示區有一棵再現1930年代巴黎的大樹，充滿著讓人印象深刻的浪漫氛圍。

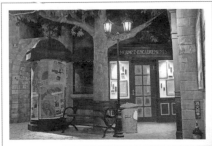

Eriy's memo

在展示廳的盡頭，靠近出口處，有一朵小王子珍愛的紅「玫瑰」。這裡還可以看到有關據說是玫瑰原型的聖－修伯里妻子康蘇爾洛的介紹。

7 聖莫里斯德雷芒城 小王子庭園

riy's memo

在聖－修伯里小時候生活的地方聖莫里斯德雷芒城前擺放著一顆漂亮聖誕樹，到了12月就會點燈。

※ 參觀日期：2020年12月1日／根據季節和參觀的日期，舉辦的活動和展示的內容可能會有變動。

8 小王子餐廳

riy's memo

餐廳準備了以《小王子》為主題的各種菜單。我點了「蟒蛇蛋包飯」、「小行星火山多蜜漢堡排」和「小王子鬆餅」！這家店也有季節限定的菜單，請到官網確認最新的資訊。

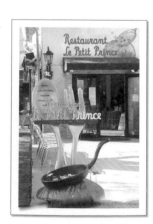

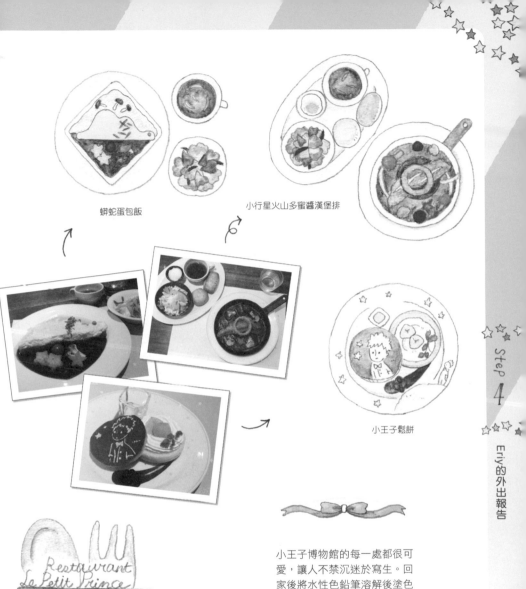

蚌蛇蛋包飯

小行星火山多蜜醬漢堡排

小王子鬆餅

小王子博物館的每一處都很可愛，讓人不禁沉迷於寫生。回家後將水性色鉛筆溶解後塗色的過程也很愉悦！希望各位也挑戰看看！

讓大家看看自己畫的寫生吧！
手機拍攝法&
Instagram運用法

※以下介紹的內容皆為2021年
2月時日本的資訊。功能和服
務可能會與實際情況不同。

好不容易畫了那麼多畫，是不是想要讓其他人看看呢？
想不想要結交一起學習寫生的夥伴呢？
如果有這些想法，我推薦可以在社群網站上傳照片。其中 Instagram 是專門用來上
傳照片和影片的社群網站，在這個平台可以找到許多夥伴。請務必在攝影技術上下
工夫，讓更多人看到自己的作品，不斷地促使自己進步！

照片拍攝篇

❶尋找光線明亮的地方

無論畫出多麼出色的作品，多麼精心地拍
了照片，只要照片太暗，就會給人留下不
好的印象。因此，一定要到窗邊或是室內
燈光附近等光線明亮的地方拍攝。
此外，從正上方俯拍素描本、書籍或雜貨
用品時經常出現的失誤是，照片裡出現拿
著手機的手或手機本身的影子，使畫面裡
只有這一部分的光線較暗。所以要特別注
意光線照射的方向。

❷背景要盡量簡單

背景亂七八糟或是髒亂不堪時，照片給人的印
象也會變差。而且在觀看照片時，一般都會先
注意到背景，所以他人很難將注意力集中在我
們希望他們看到的畫作上。
選擇簡單的背景相當重要，例如寬敞、乾淨的
牆壁或桌子等。若是身邊沒有這種地方，可以
試著使用背景布。使用時要盡量選擇皺褶和摺
痕較少的背景布。

❸ 更改顯示格線的設定（僅限iPhone）

在拍攝素描本或筆記本等方形的目標時，要注意是否扭曲或傾斜。
iPhone的相機可以設定格線拍照。當然，拍好的照片上不會留下格線，在考慮到照片的水平線時，網格能夠作為指標派上用場。想要使用這個功能的人，請務必參考以下的步驟進行設定。

關閉的狀態　　　　　開啟的狀態

① 點擊「設定」的圖示。

↓

設定	
♫ ミュージック	>
📺 TV	>
🌸 写真	>
📷 カメラ	>
📖 ブック	>
Ⓟ Podcast	>
🎓 iTunes U	>
🎮 Game Center	>

② 往下滑，找到「相機」。

→

‹設定　　カメラ	
設定を保持	
グリッド	⚪
QRコードをスキャン	🟢
ビデオ撮影	1080p/60 fps >
スローモーション撮影	1080p/240 fps >
ステレオ音声を録音	🟢
フォーマット	>

點擊這裡

③「格線」選項的旁邊有一個按鈕，點擊這個按鈕（設定完成時會顯示為綠色）。

↓

④ 啟動相機後，會看到縱向和橫向各有兩條格線。

※ 想要取消格線功能時，請按照相同的步驟來關閉。

141

❹ 推薦構圖 BEST 3

單純拍張照片也可以，但如果想要讓好不容易畫好的作品在他人心中留下更深刻的印象，就在構圖上費點心思吧！構圖具有讓觀看的人將視線集中在目標上的效果。以下介紹3個推薦用於拍攝素描本的構圖，請各位務必試試看！

中央構圖法

顧名思義，這種構圖就是將主要拍攝的目標放在正中央進行拍攝。將素描本放在正中間，周圍裝飾色鉛筆和雜貨，看起來會很可愛喔！

放大一部分

這種構圖法是將作品中尤其想讓人看到的部分或是想要強調的圖案放大拍攝。雖然會根據插畫描繪的位置有差異，不過在放大拍攝的情況下，一般都不會拍到素描本的邊緣。

三分法

垂直方向的三分法

垂直＆水平方向的三分法

這是一種照片被分成左中右或上中下三等分時，將想要展現的拍攝目標和背景以2：1的比例進行拍攝的構圖法。無論是直式的照片還是橫式的照片都可以使用，可以說是萬能構圖法。如果不知道三分法，就不會試圖使用這種構圖方式，因此，想要稍微提高拍攝水平時，請務必在拍攝時多加注意是否有使用三分法。

❺ 分享製作過程和用具

拼貼照片

有許多人都會好奇，寫生是如何進行並完成？要使用什麼樣的用具來進行？所以我推薦透過照片或動畫來分享這個過程。

用照片來呈現時，要仔細地拍攝整個流程，最後再用拼貼APP統整成一張或多張照片。如果是用影片來呈現，推薦使用能夠編輯影片速度的「Hyperlapse from Instagram」等APP。

Hyperlapse from Instagram（免費）

專門用來錄製影片的APP。用該APP拍攝影片後可以選擇播放的速度，可以從1倍選到12倍速，因此能夠製作從慢動作到快轉影片等各種影片。

❻ 在標籤上下工夫

Instagram的最大特色是標籤（Hashtag）。添加標籤可以為自己的貼文進行分類，還能讓對標籤感興趣的人看到自己的貼文。只要在開頭加上「#」的符號，就能輕鬆建立標籤。Instagram一則貼文最多可添加30個標籤。

如果只給關注自己的朋友看，就沒有必要添加太多標籤，但若是希望讓非特定多數人看到，或是想要在社群網站上交到朋友，建議附上大量的標籤！

投稿寫生作品時推薦的標籤

#スケッチ #イラスト #イラストレーション #絵 #絵描き #日記 #絵日記 #旅日記 #手帳 #バレットジャーナル #スケッチブック #ほぼ日 #記録 #sketch #illust #illustration #diary　等等

POINT

也建議想一個自己的活動名稱或是在所有的貼文都加上原創的標籤！有些人在看到有興趣的貼文時，會透過原創標籤瀏覽之前的貼文，除此之外，自己也可以透過該標籤翻看以前的貼文。

例）#eriy #eriynurie #cocot夢の旅

STAFF

● 設計
田中聖子（MdN Design）
石垣由梨（MdN Design）

● 攝影
studio miin(mina)
sorayuharu

● 取材協力
星の王子さまミュージアム

● 編輯
馬場はるか

● 副編輯長
竜口明子

● 編輯長
山内悠之

○△□簡筆速寫
Eriy的街頭寫生練習帳

出　　　版／楓書坊文化出版社
地　　　址／新北市板橋區信義路163巷3號10樓
郵 政 劃 撥／19907596　楓書坊文化出版社
網　　　址／www.maplebook.com.tw
電　　　話／02-2957-6096
傳　　　真／02-2957-6435
作　　　者／Eriy
翻　　　譯／劉姍姍
責 任 編 輯／王綺
內 文 排 版／謝政龍
港 澳 經 銷／泛華發行代理有限公司
定　　　價／320元
出 版 日 期／2022年8月

國家圖書館出版品預行編目資料

○△□簡筆速寫 Eriy的街頭寫生練習帳 /
Eriy作；劉姍姍翻譯. -- 初版.-- 新北市：楓
書坊文化出版社, 2022.08　面；　公分
ISBN 978-986-377-790-8（平裝）

1. 素描　2. 繪畫技法

947.16　　　　　　　　　111008424

02irina, arinahabich, beeboys, chfortunato2015,
didecs, e55evu, Ekaterina Belova, exclusive-design,
HanaPhoto, haru, Irina Fischer, Jason Walsh, jc_
studio, Jelena Dautova, Jet, Kavita, kmiragaya, maco,
mapo, Maya Kruchancova, nana77777, Nikolay
N. Antonov, Nishihama, oben901, olrat, OZMedia,
Paylessimages, PhotoFires, pitrs, prescott09, Sean
Hsu, surasak, Thomas Söllner, torsakarin, woe,
Youssef/stock.adobe.com

1000 Words, Andrew Hagen, Anibal Trejo, Arsenie
Krasnevsky, BrAt82, Claudio Giovanni Colombo,
Fabian Van Scshepdael, focal point, Galina
Grebenyuk, jian shiauping, Mira Drozdowski,
nnattalli, Pixel-Shot, planet_w lee n kim, Simon Dux
Media, Stefano_Valeri, Tilda Photo Studio, Tirachard
Kumtanom, vipman, Volodymyr Goinyk/Shutterstock.
com

CHUNYIP WONG, Igor11105/Getty Images